Ich war ein böses Mädchen – bitte bestrafe mich !

Spanking & BDSM Bilder aus der Frühzeit der Aktphotographie

Jürgen Prommersberger: Ich war ein böses Mädchen – Bitte bestrafe mich !
Regenstauf , Januar 2016

Alle Rechte am Werk liegen beim Autor:
Jürgen Prommersberger
Händelstr 17
93128 Regenstauf

Erstauflage
Herstellung: CreateSpace Independent Publishing Platform

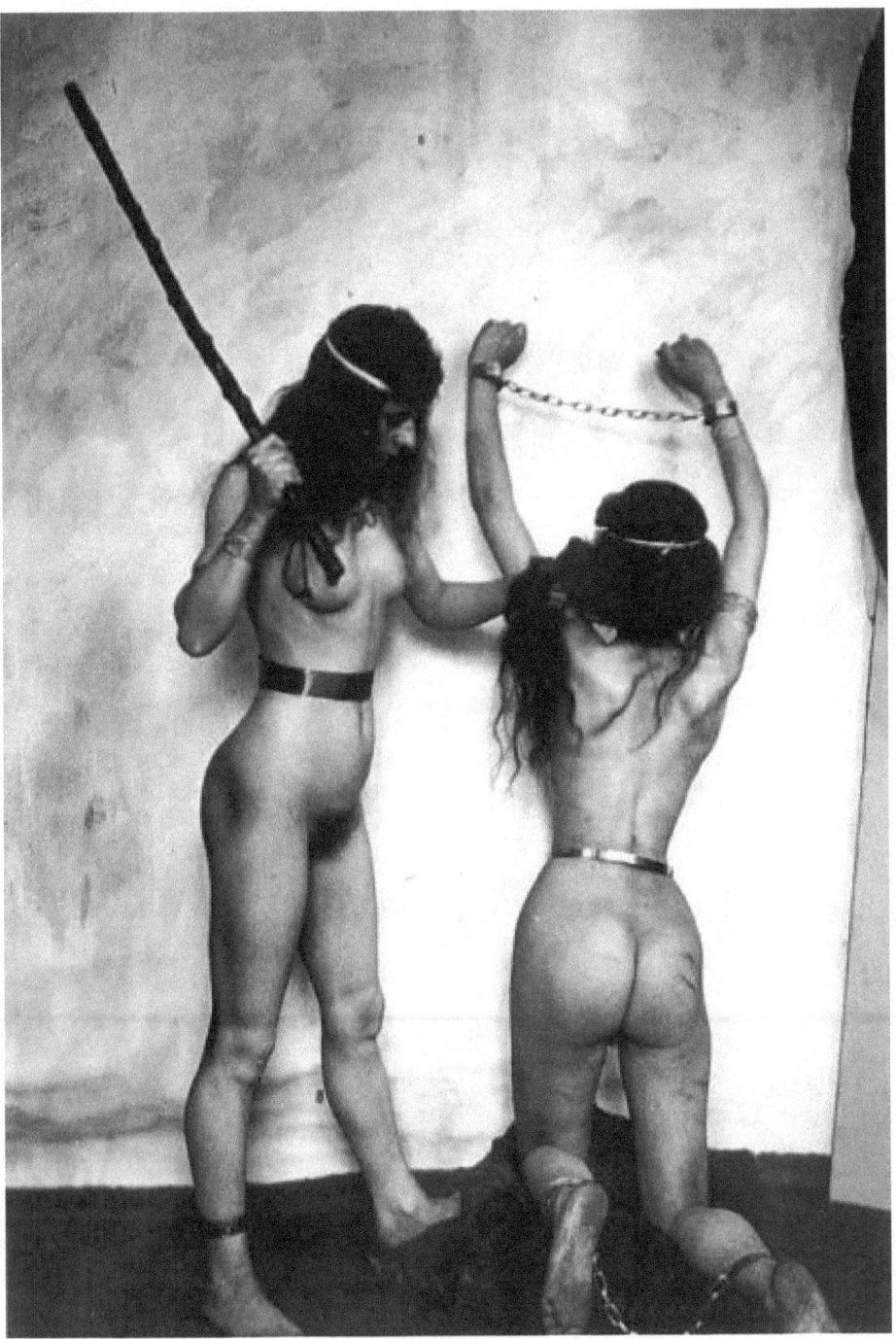

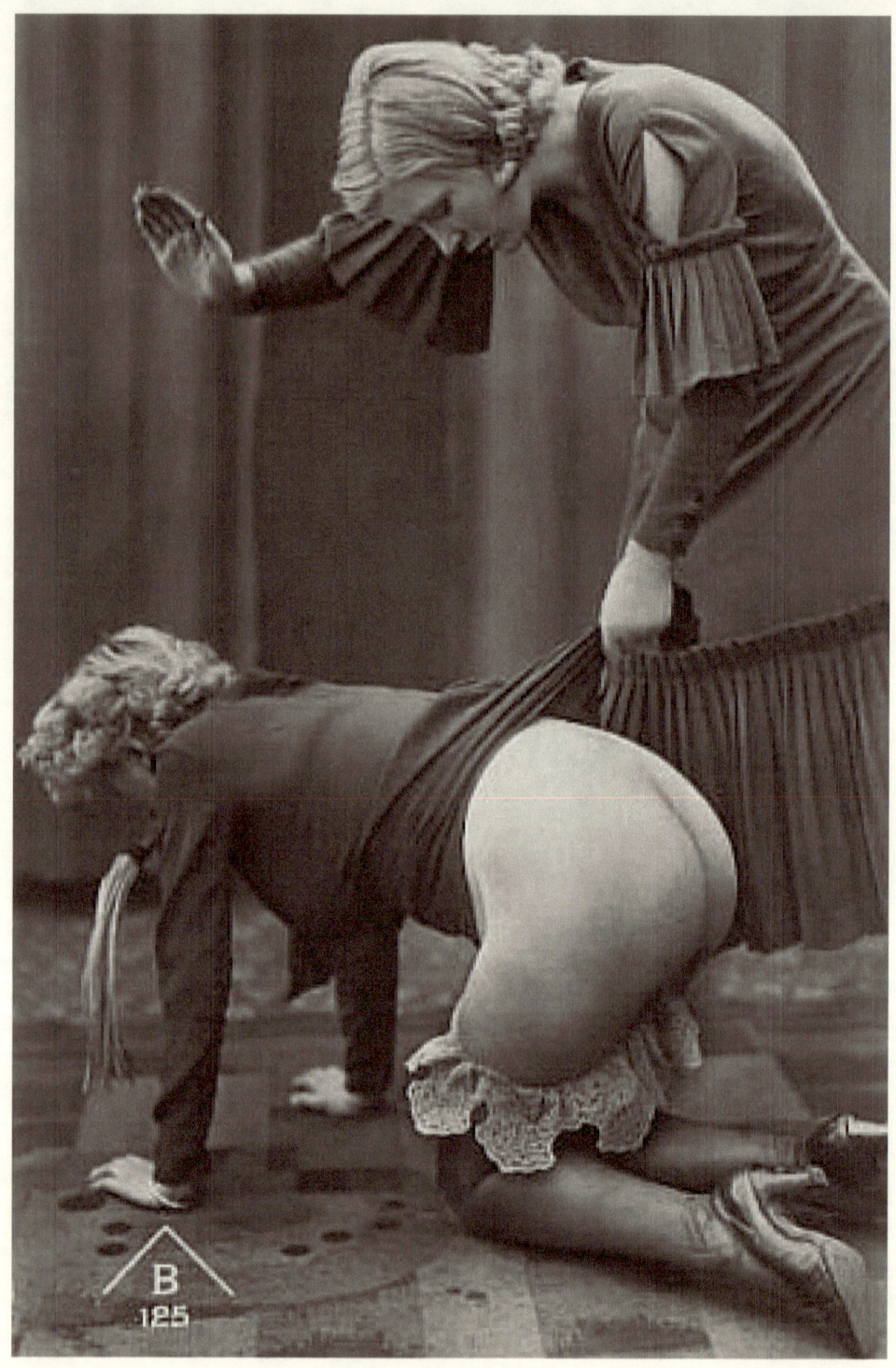

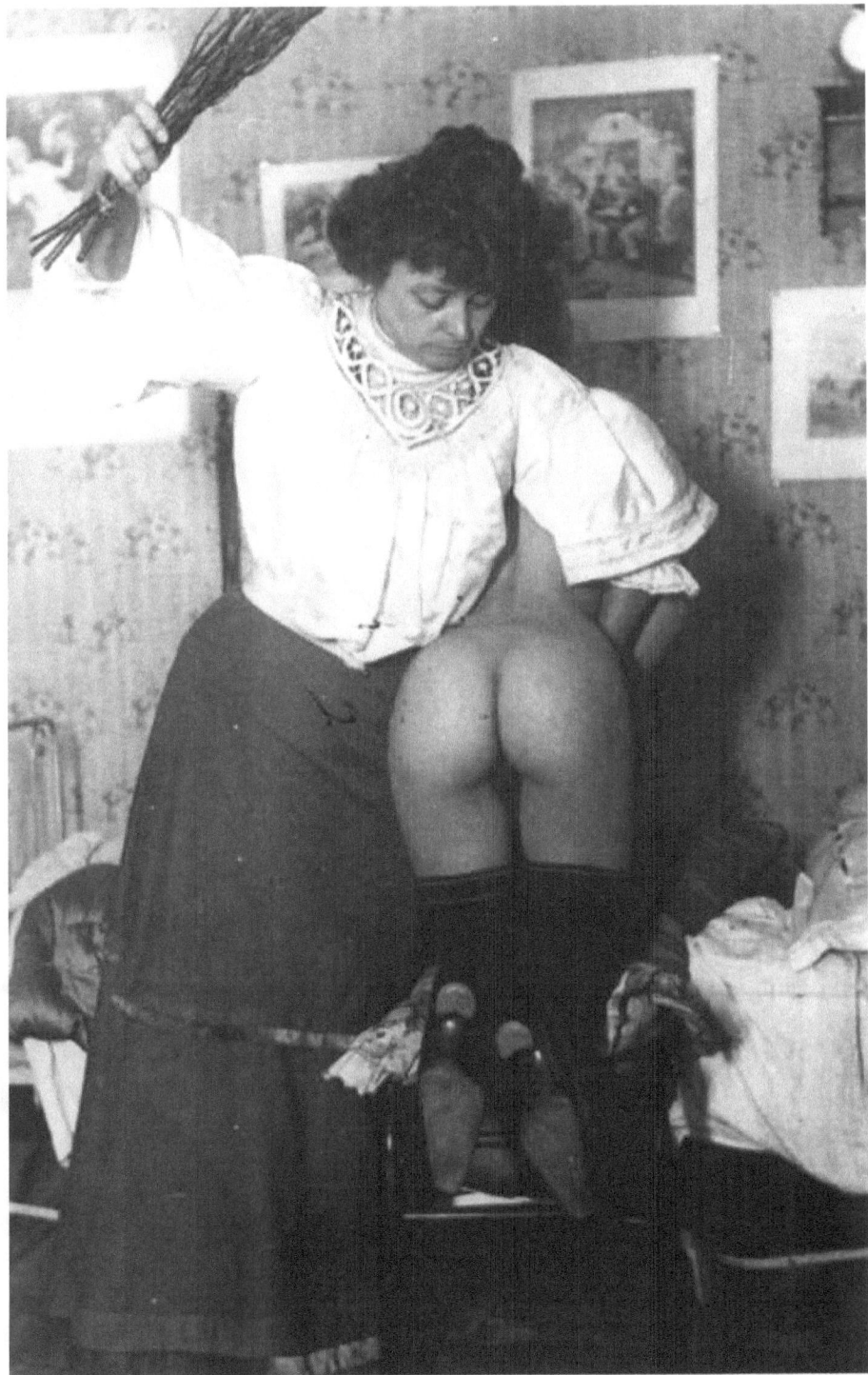

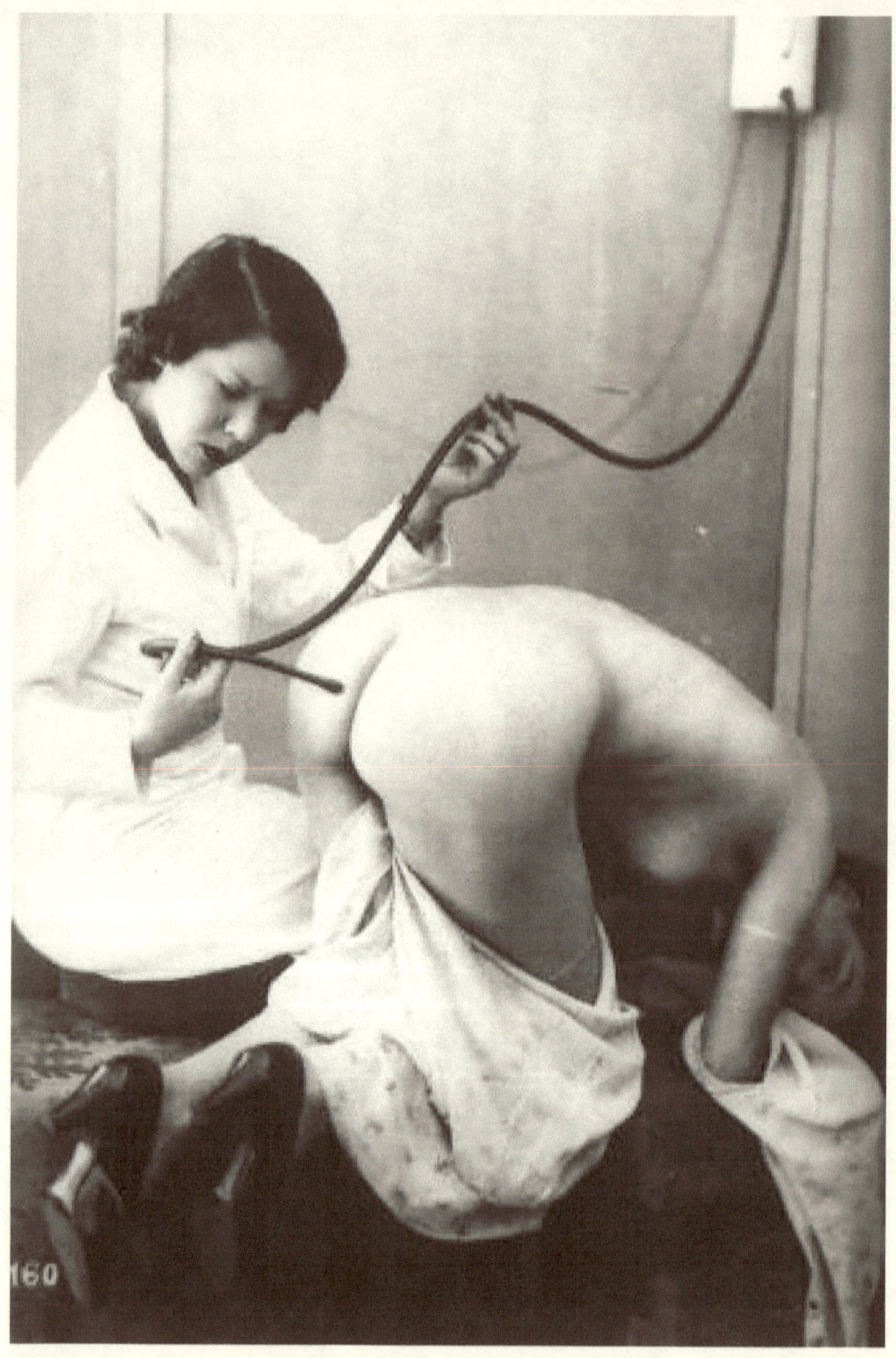

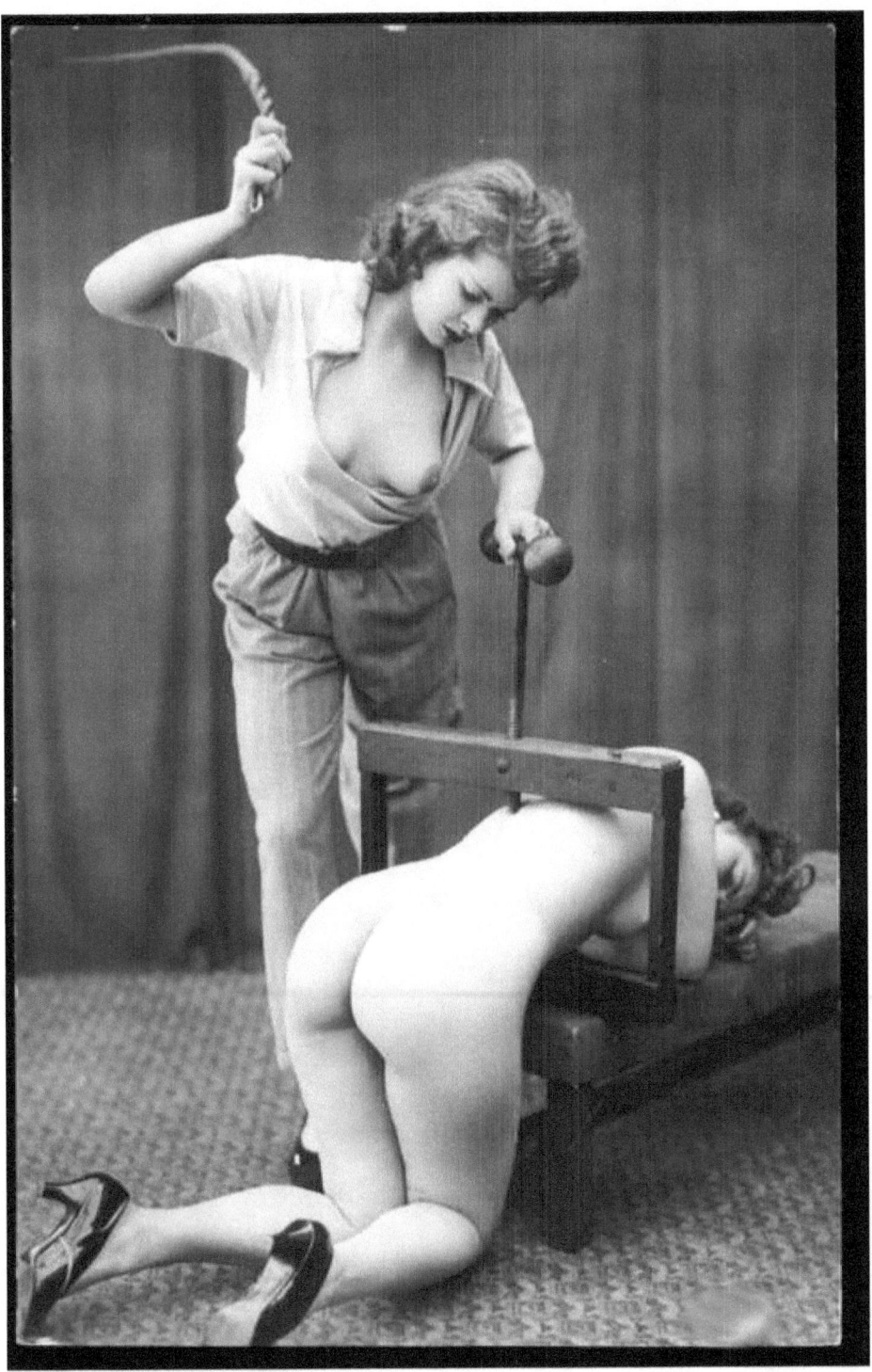

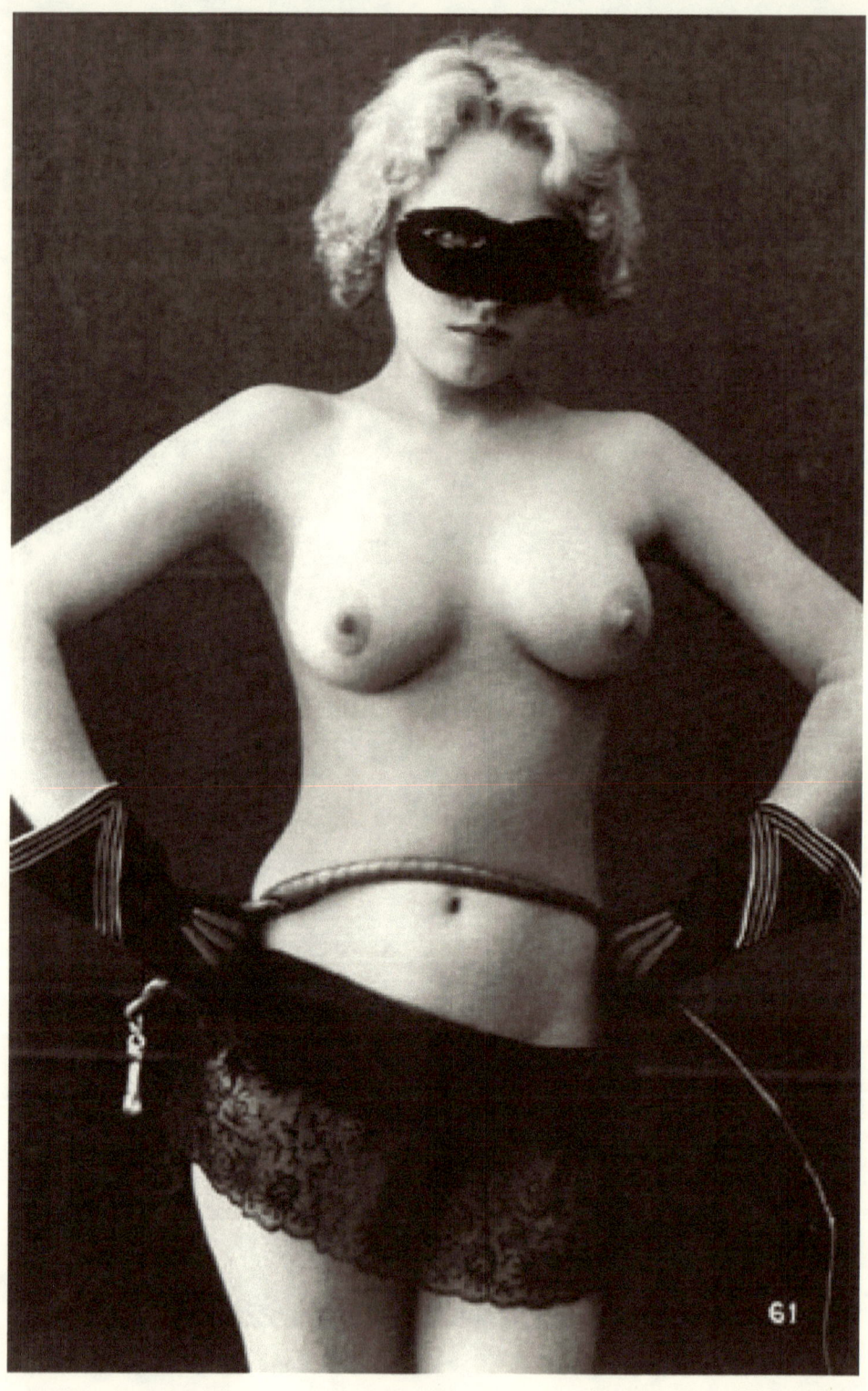

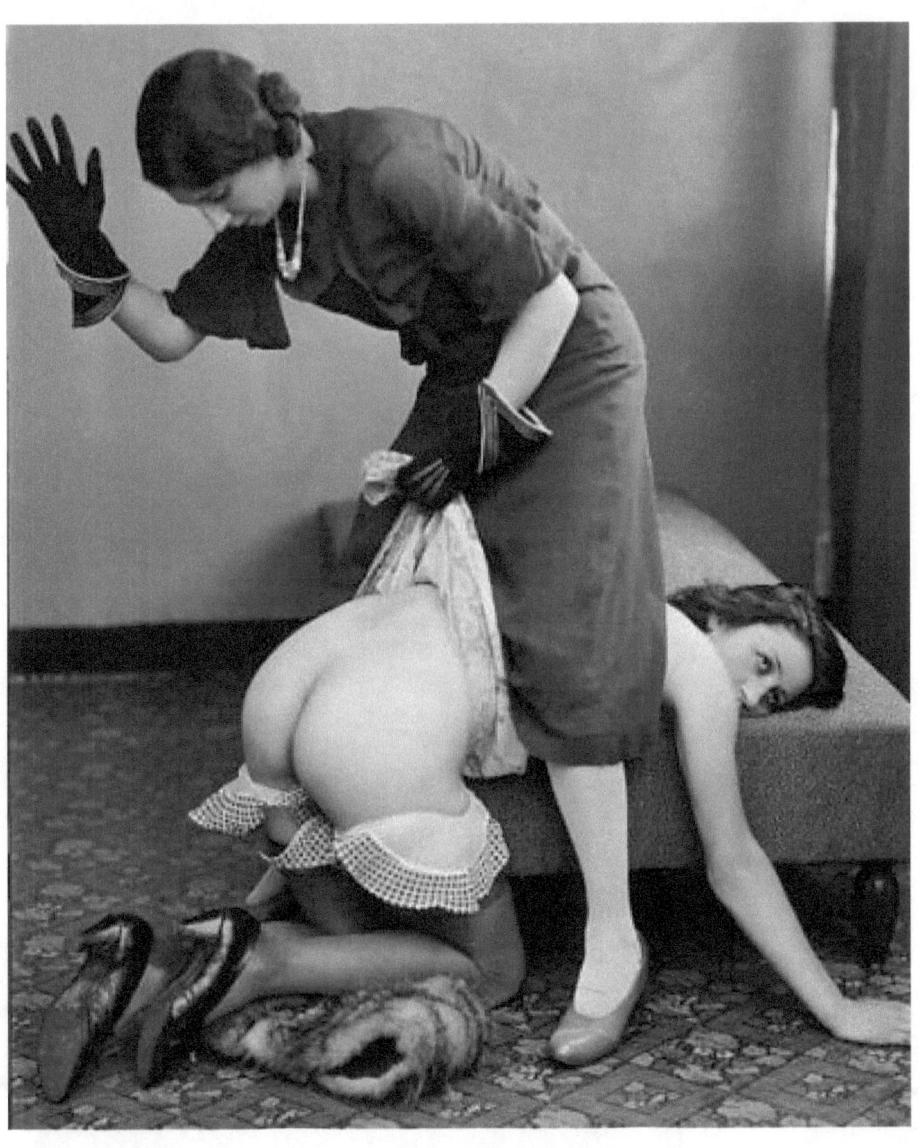

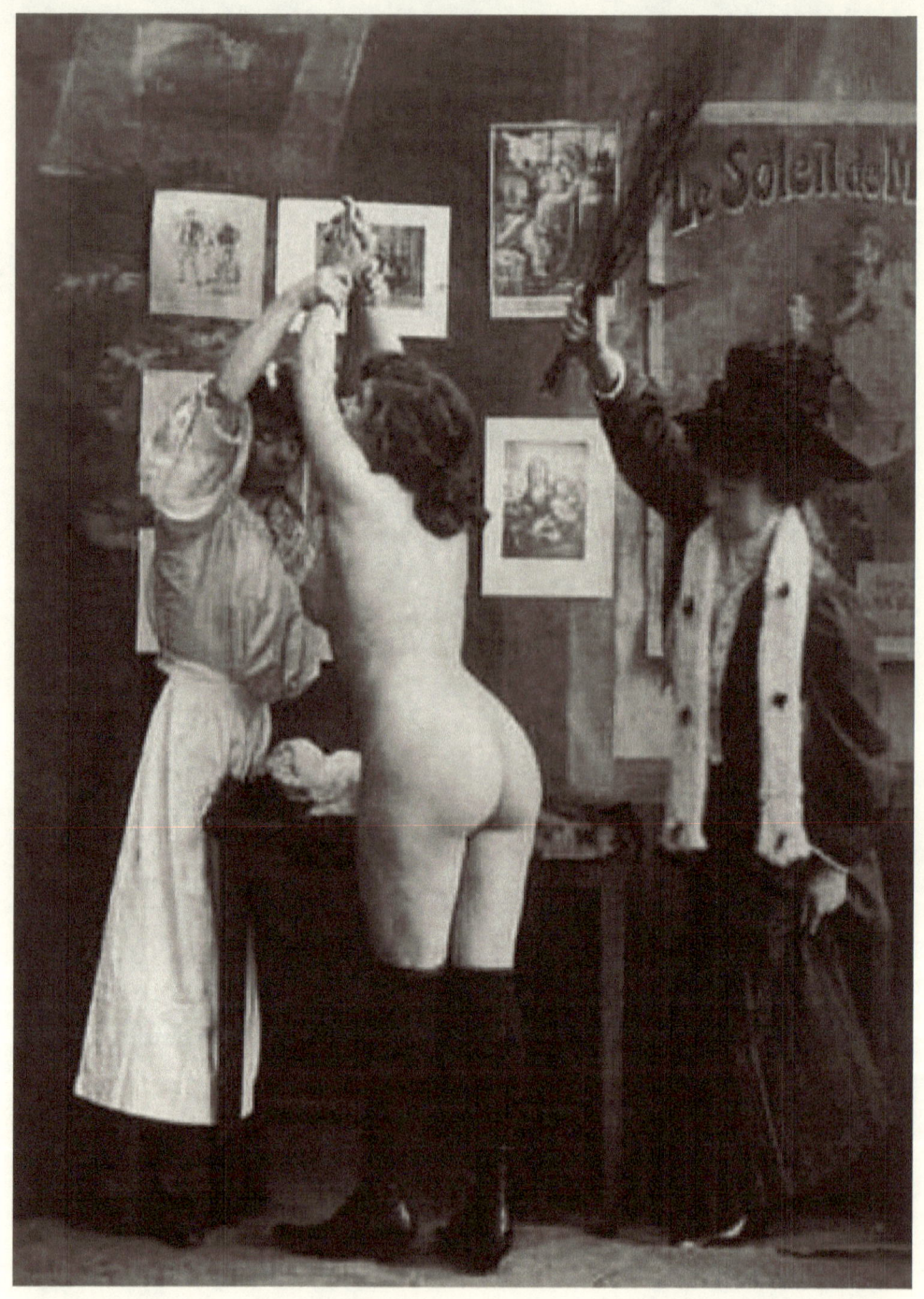

18

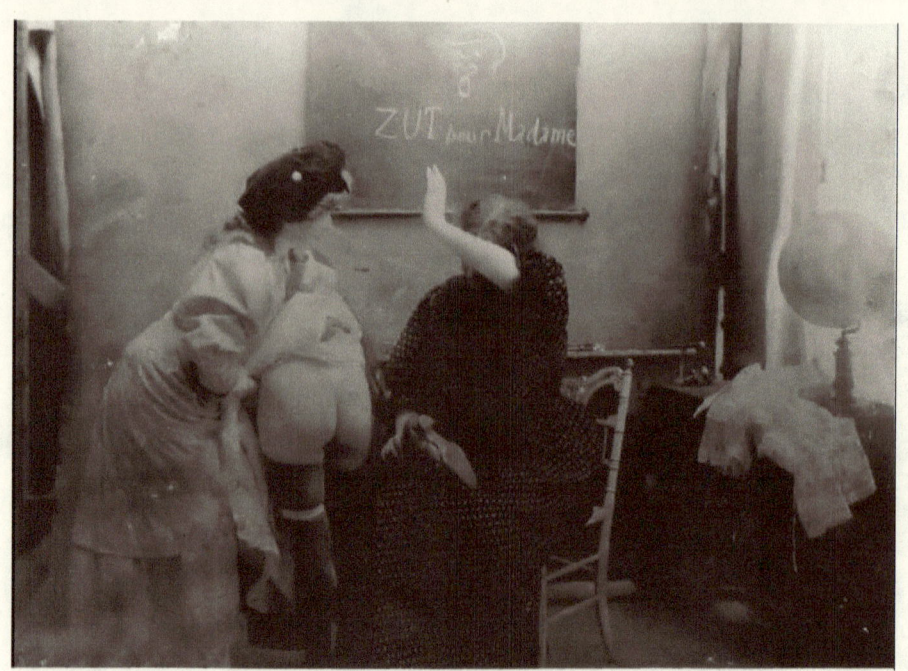
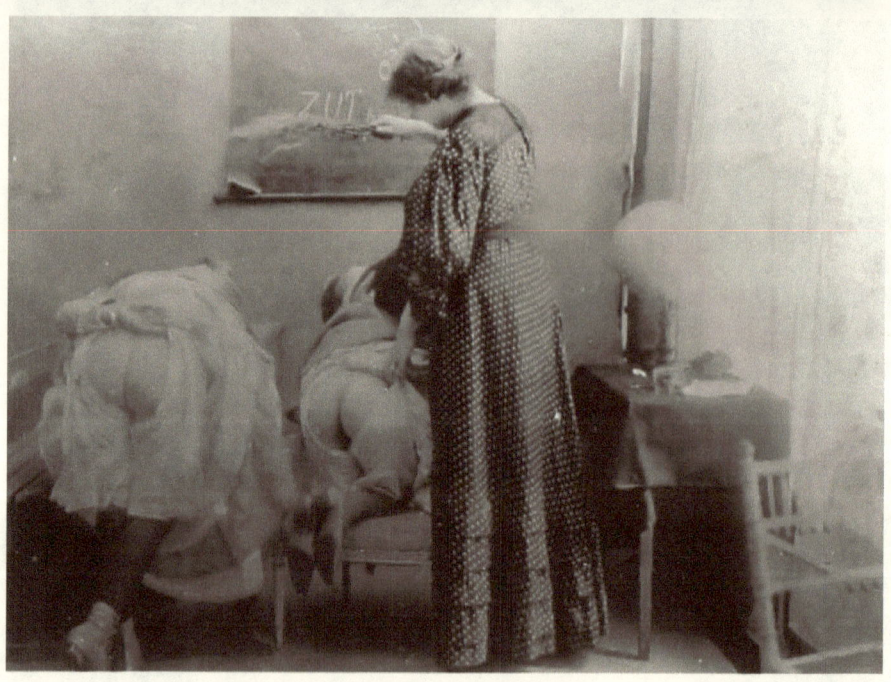

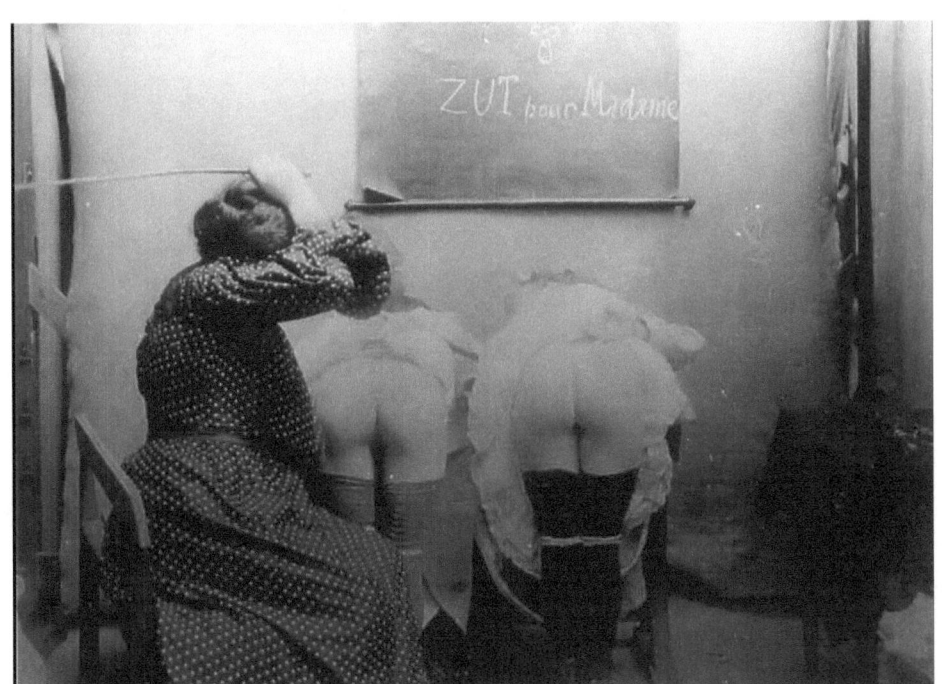
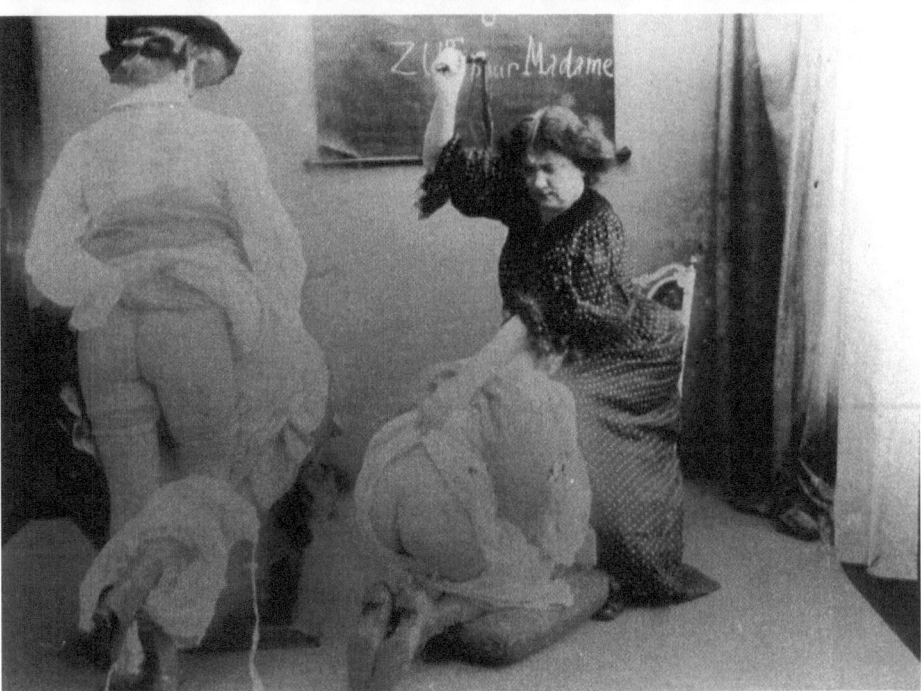

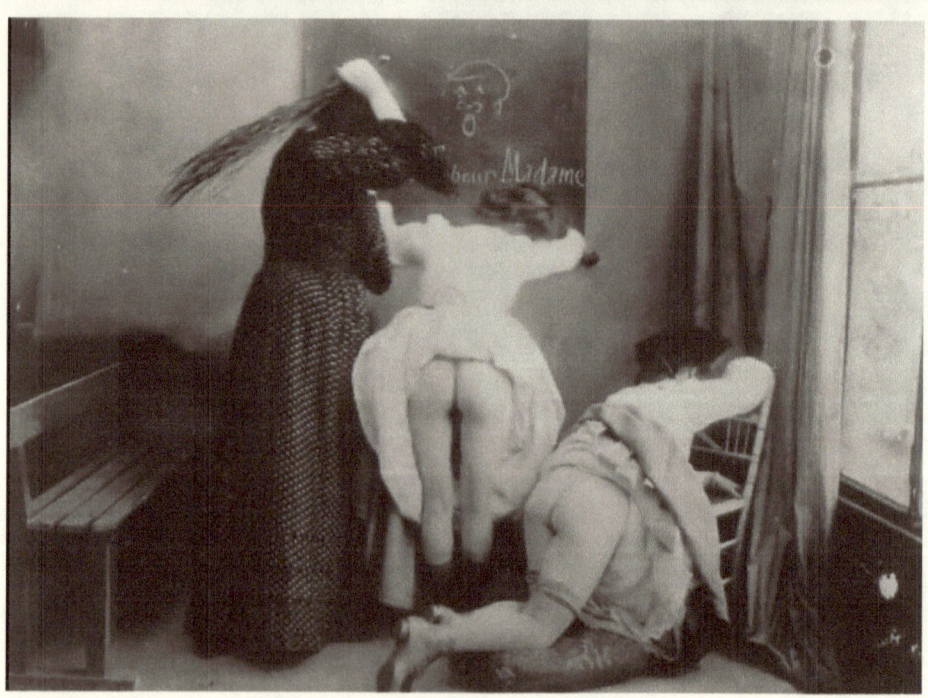

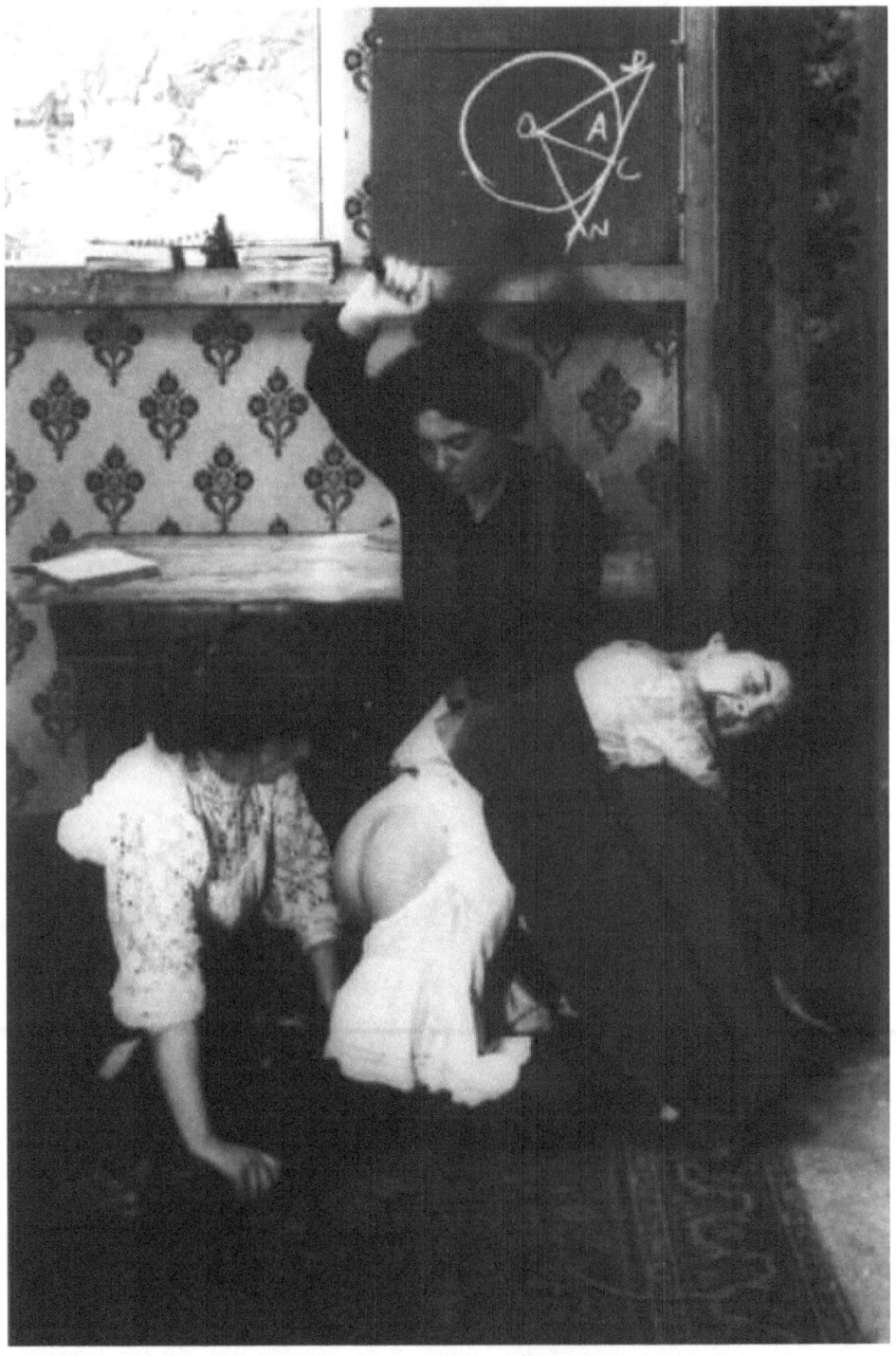

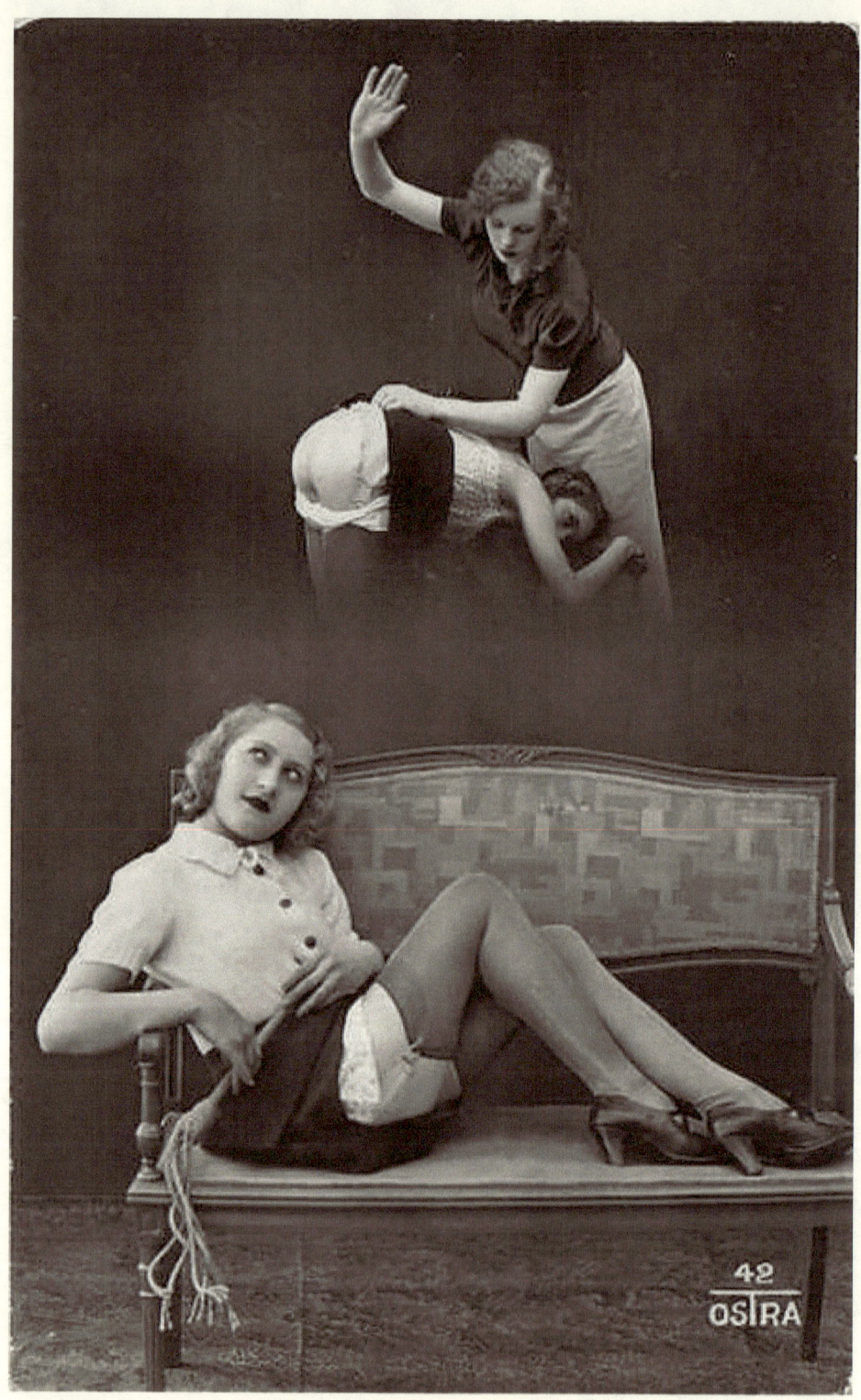

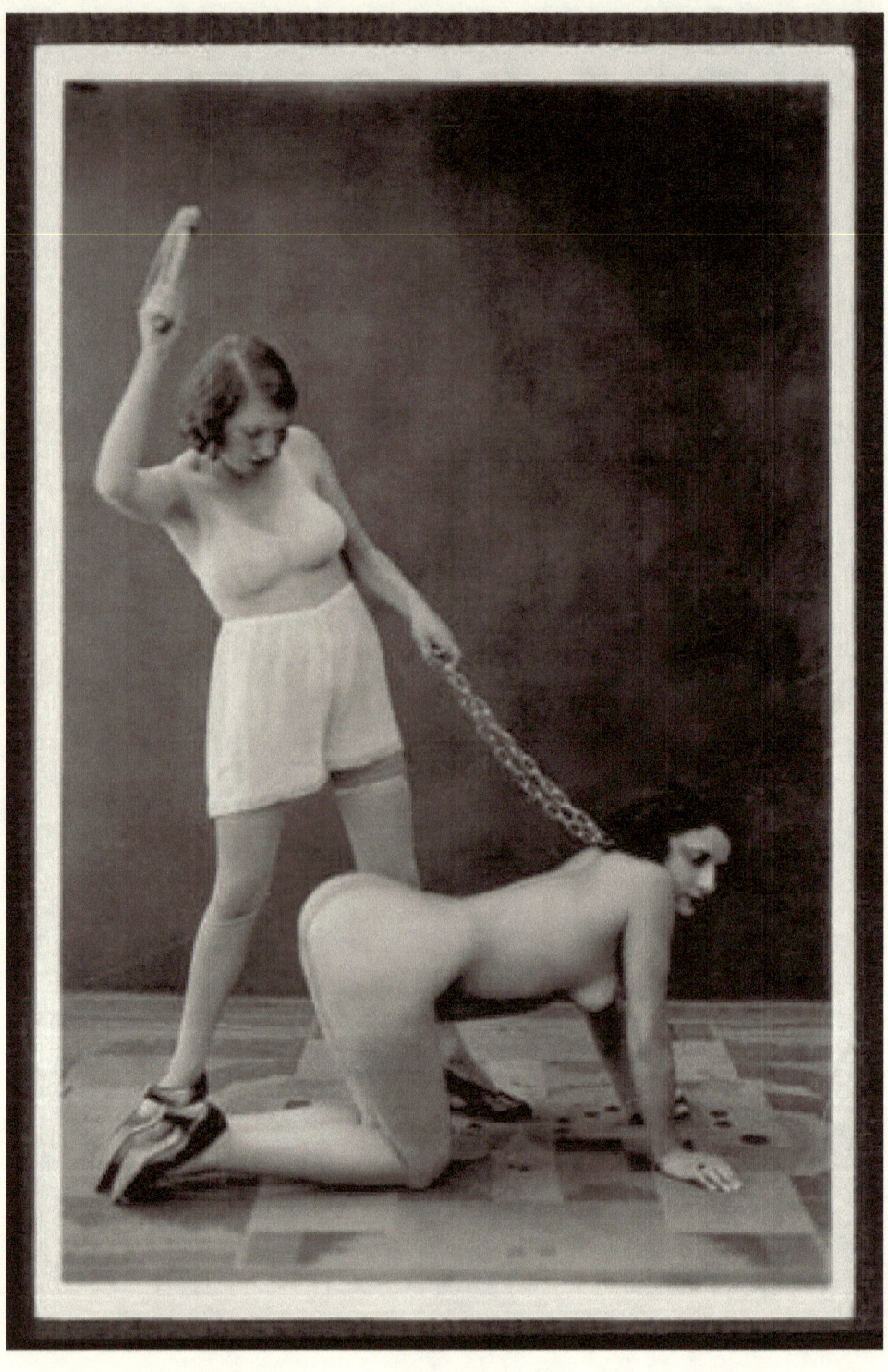

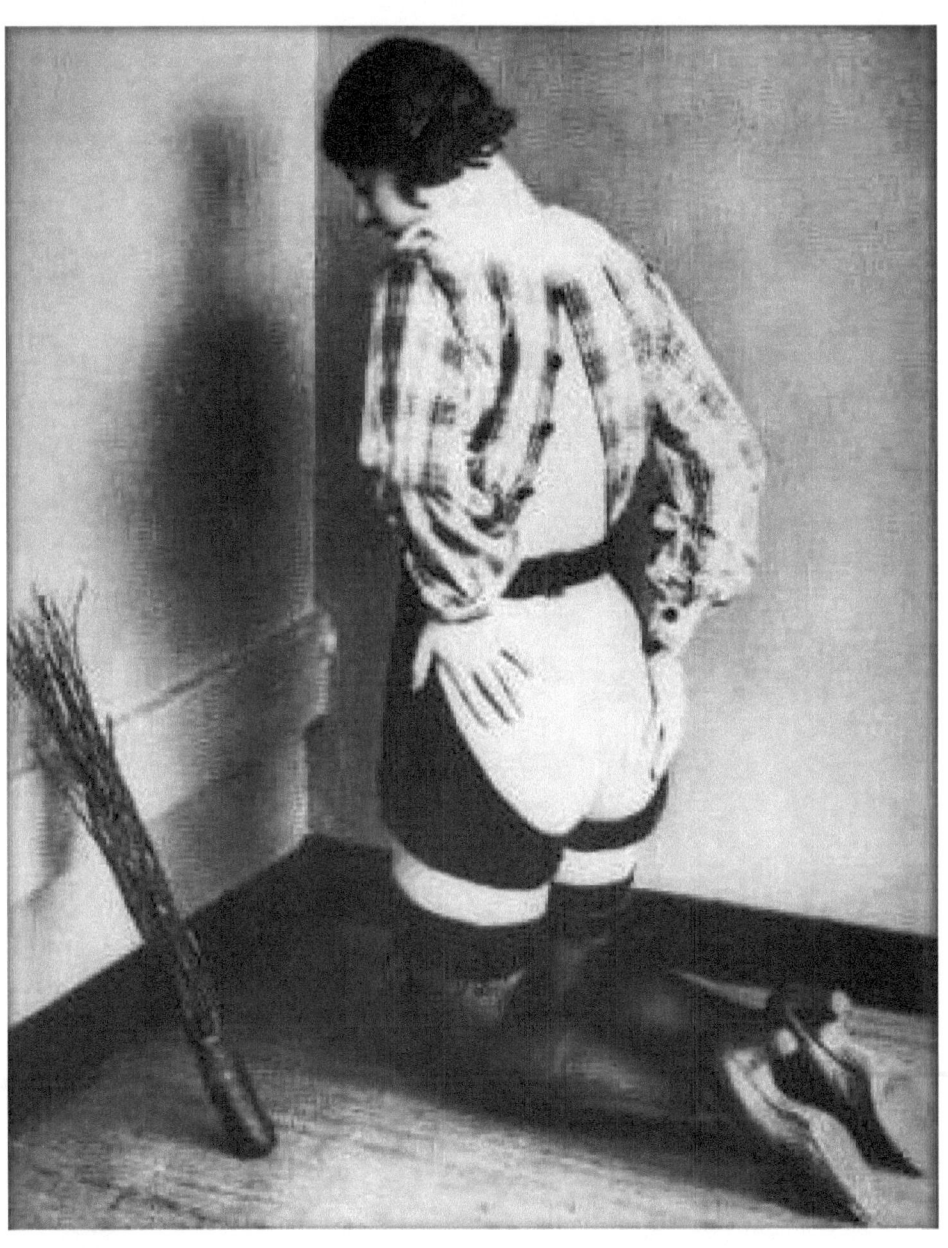

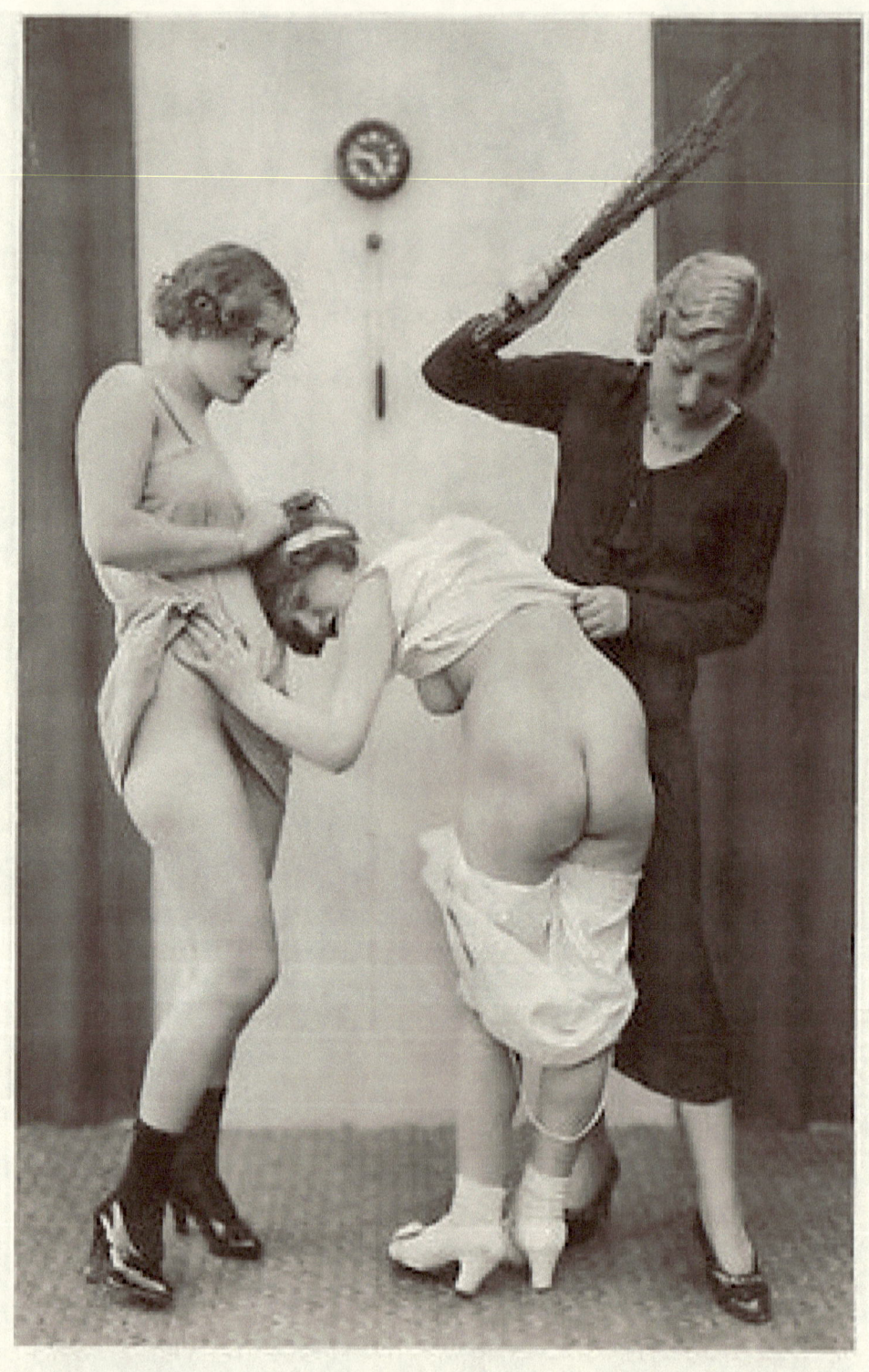

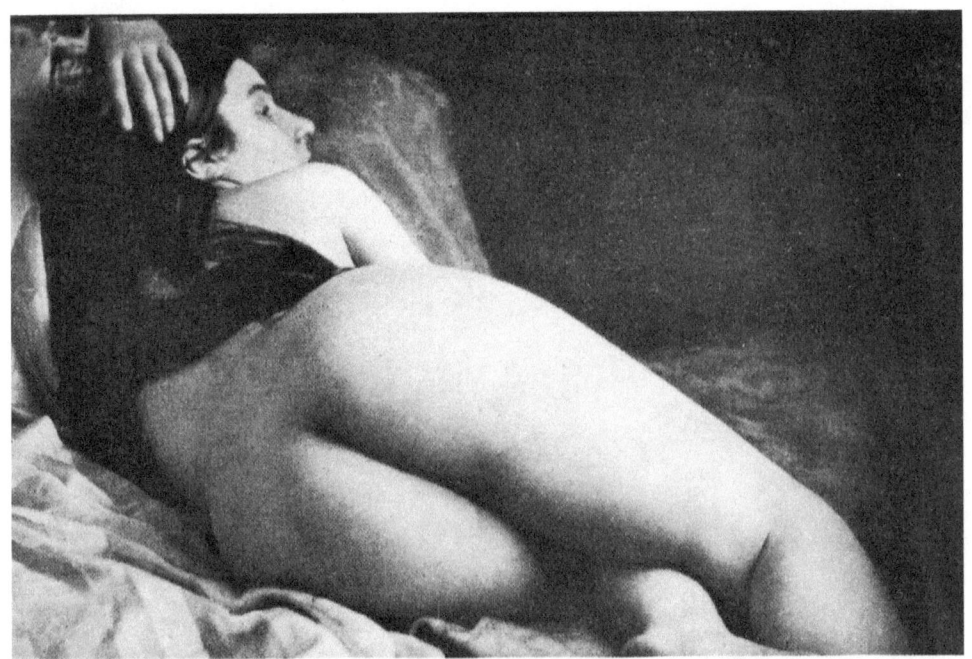
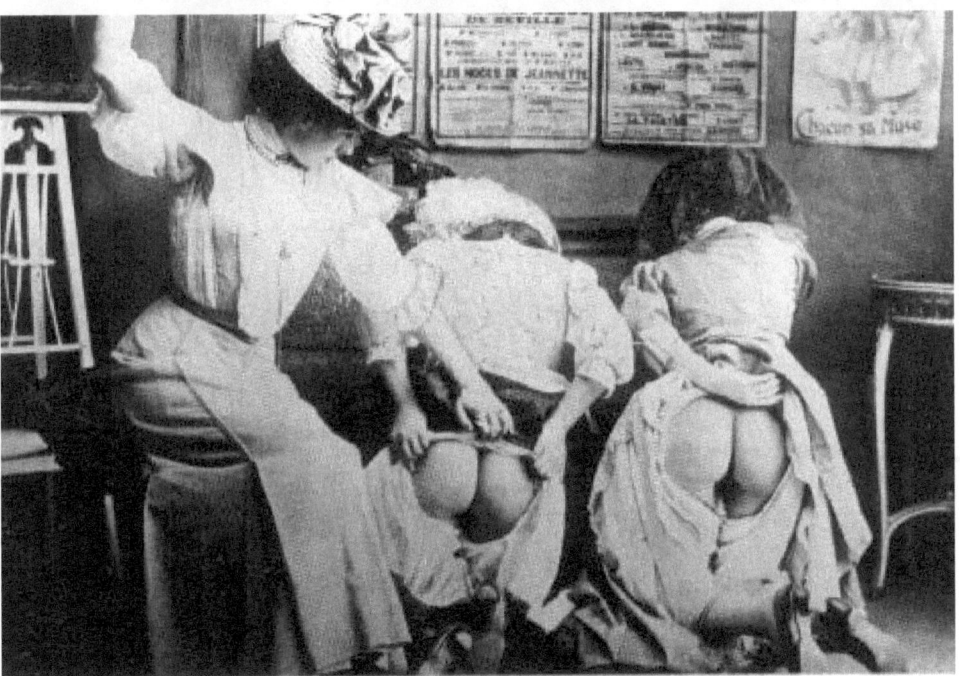

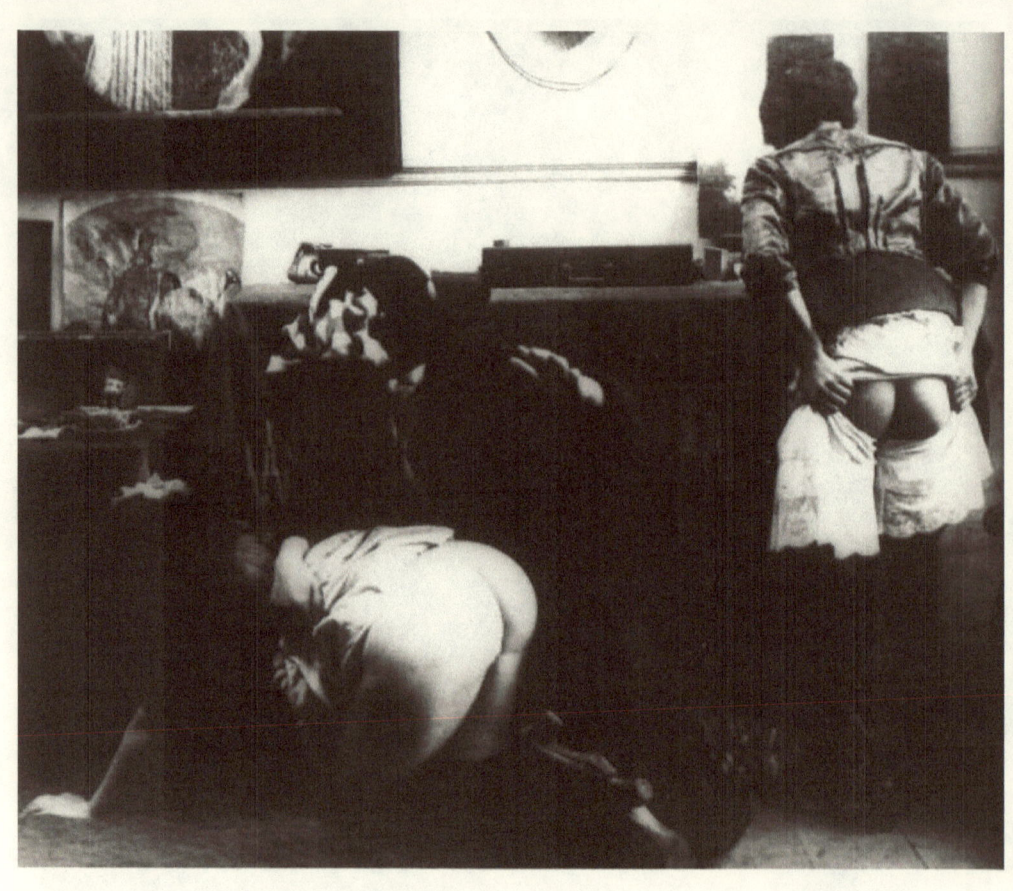

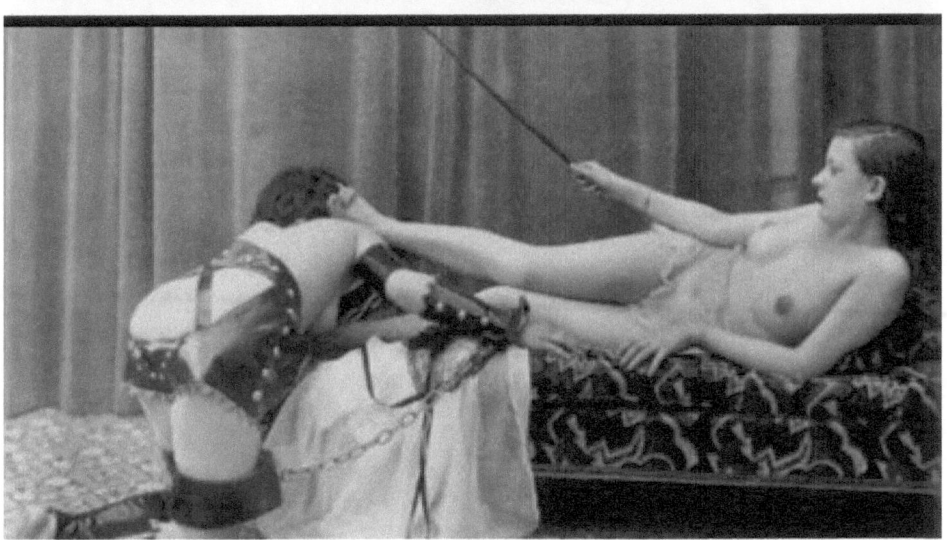

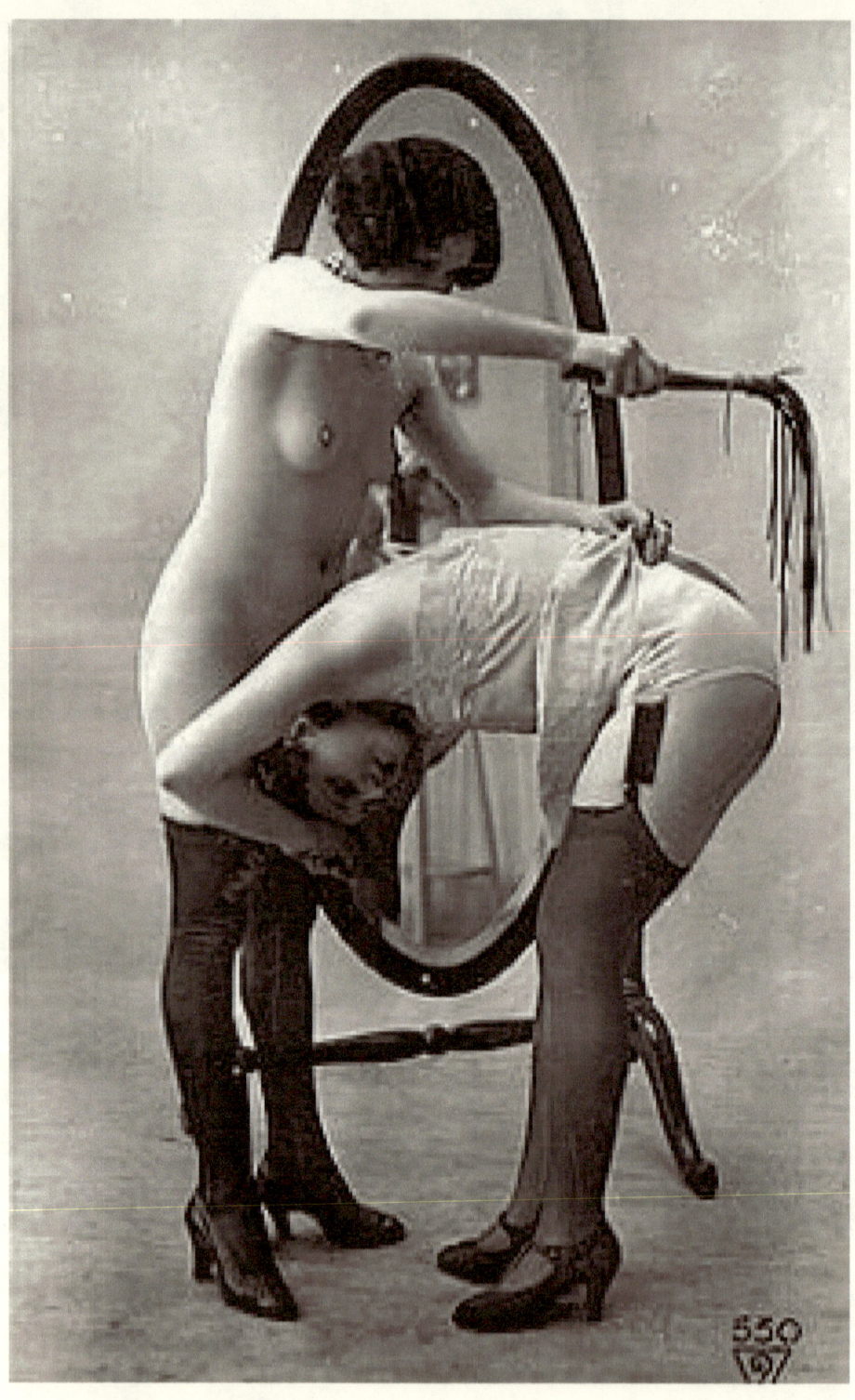

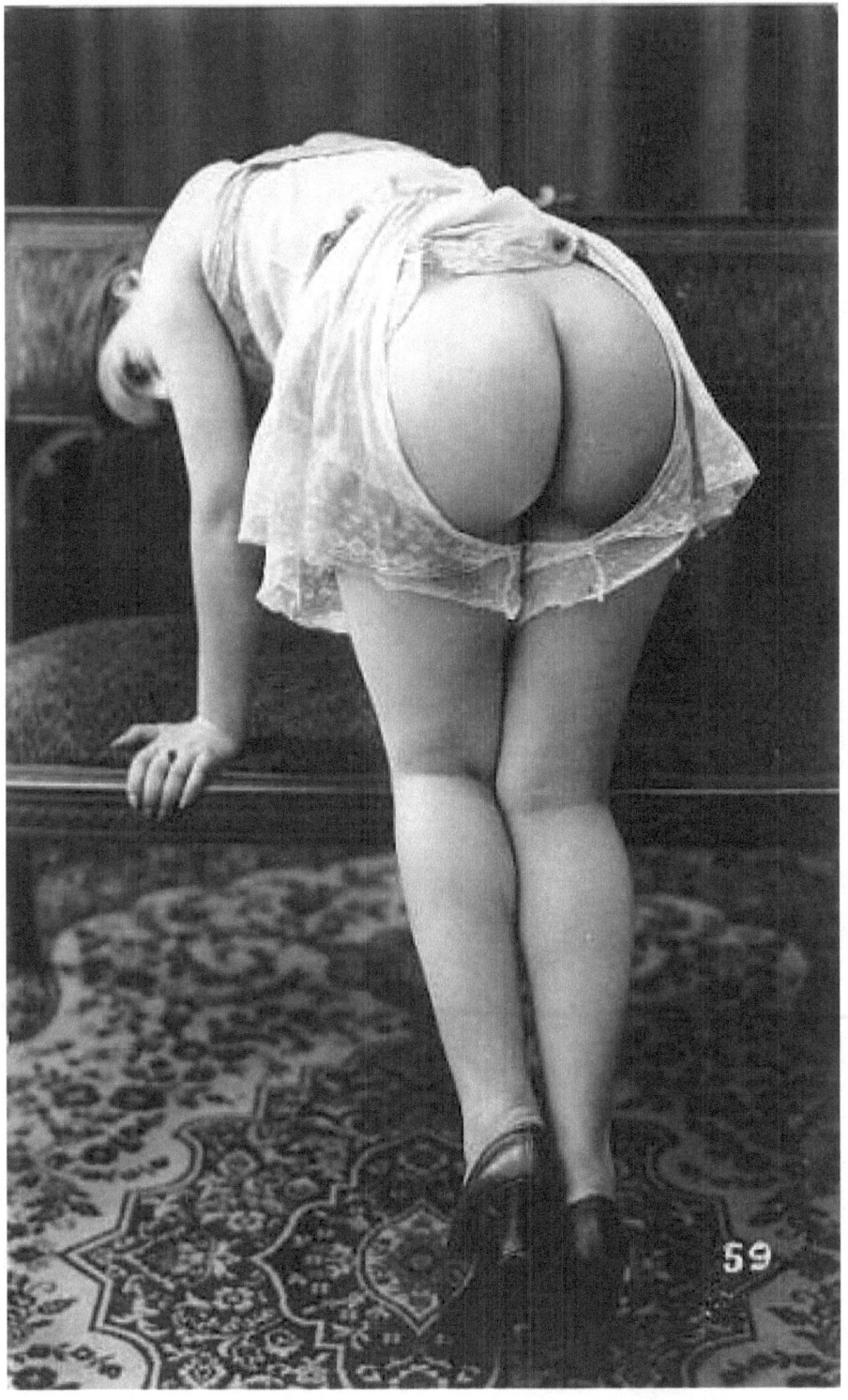

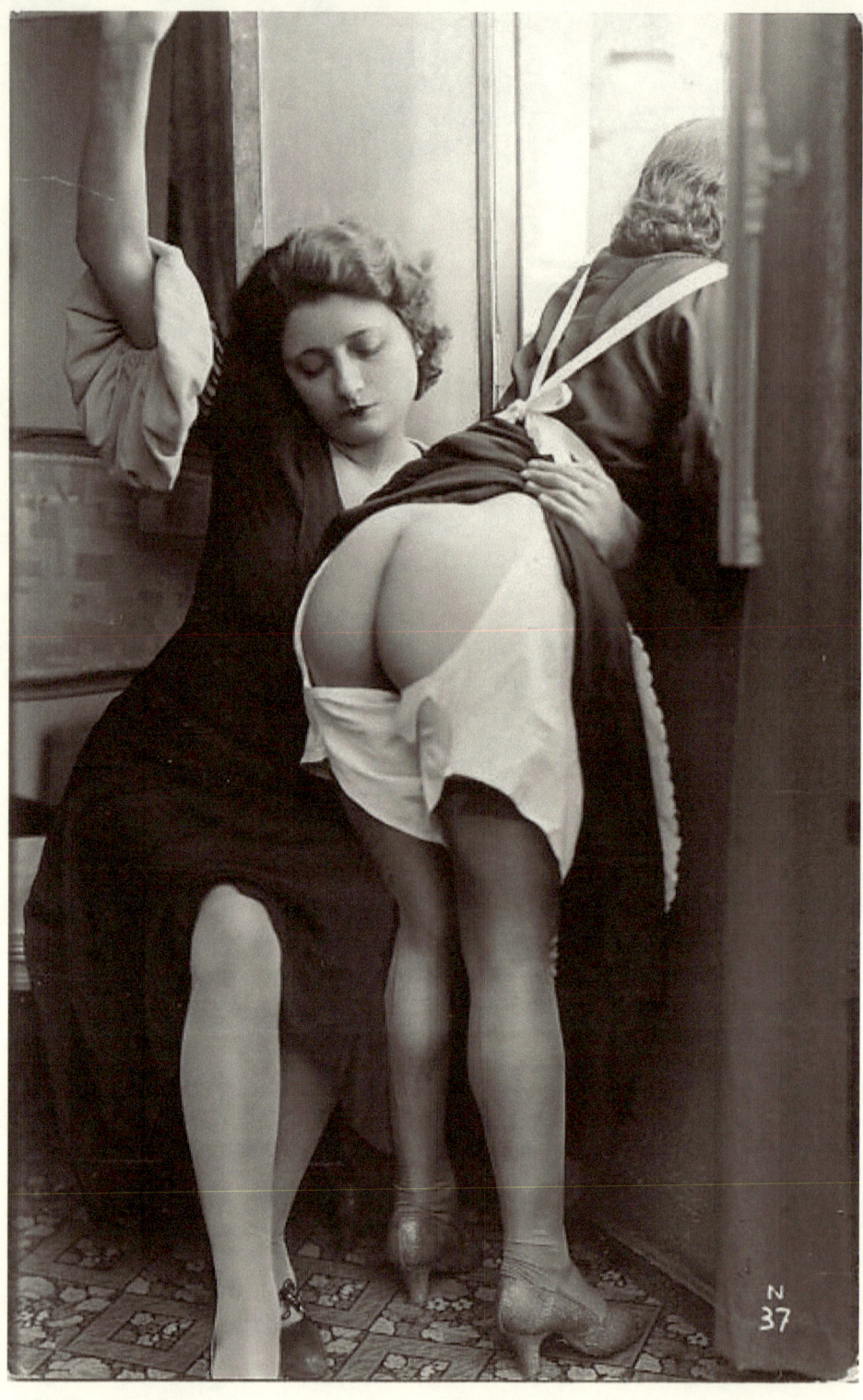

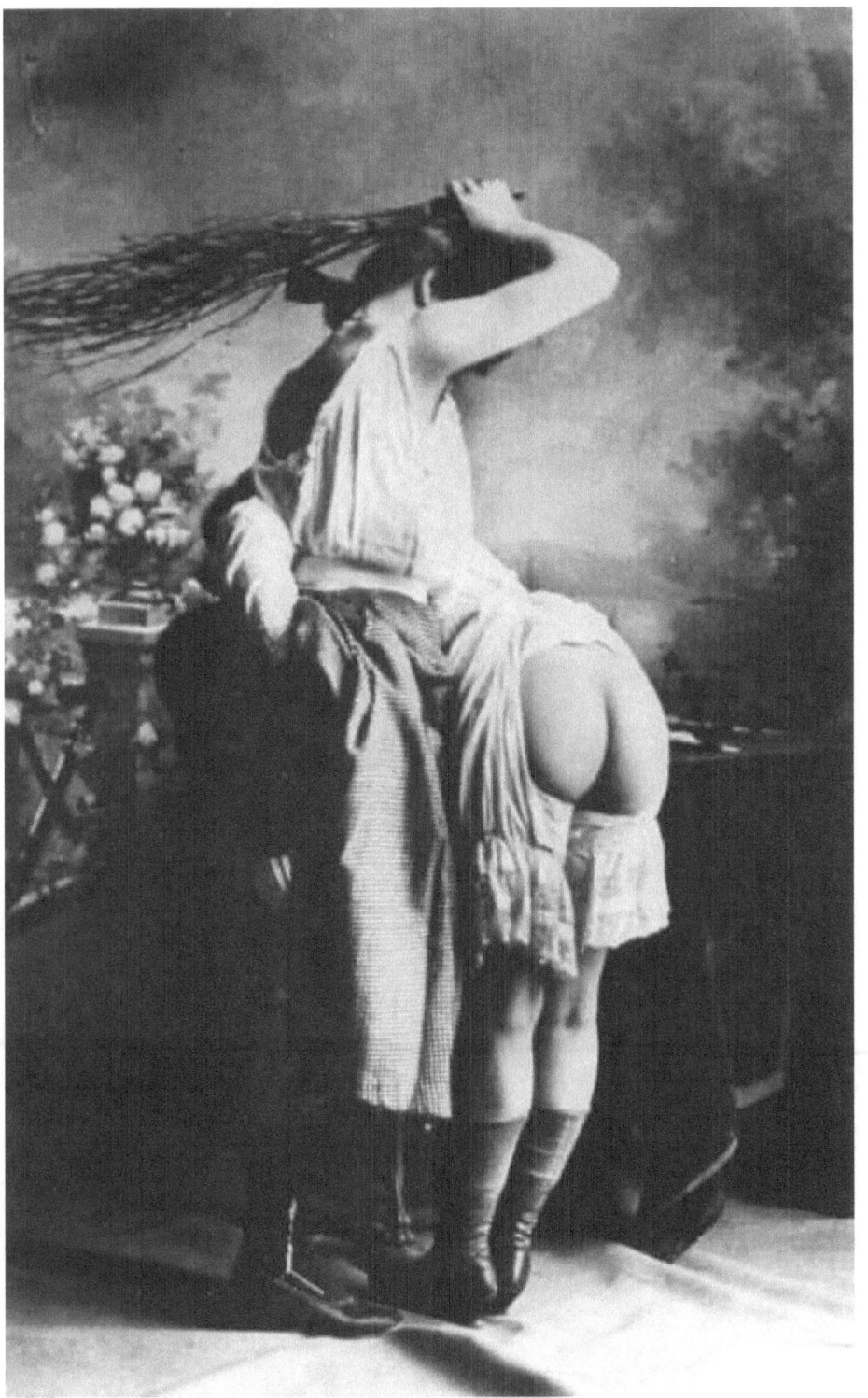

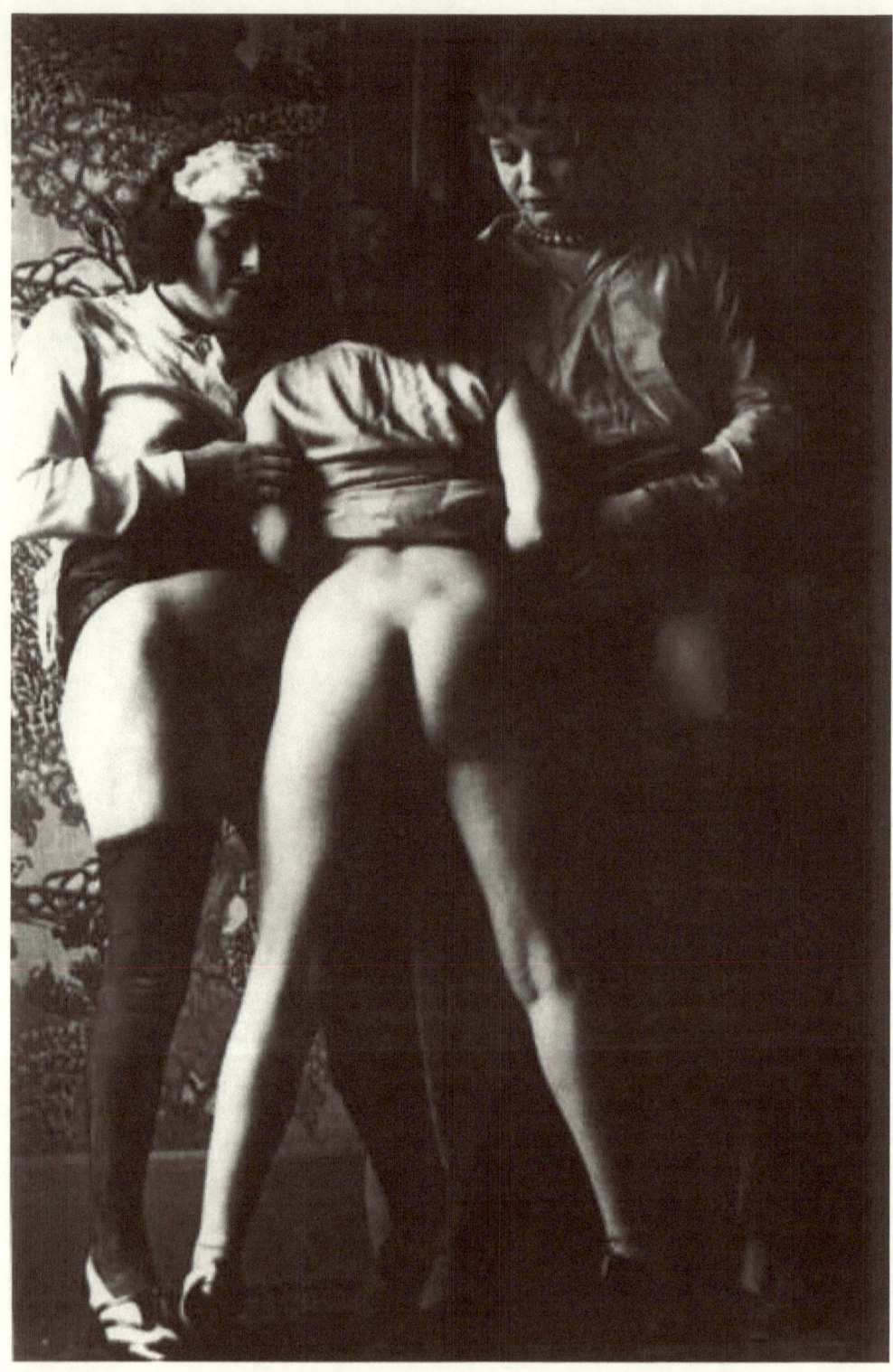

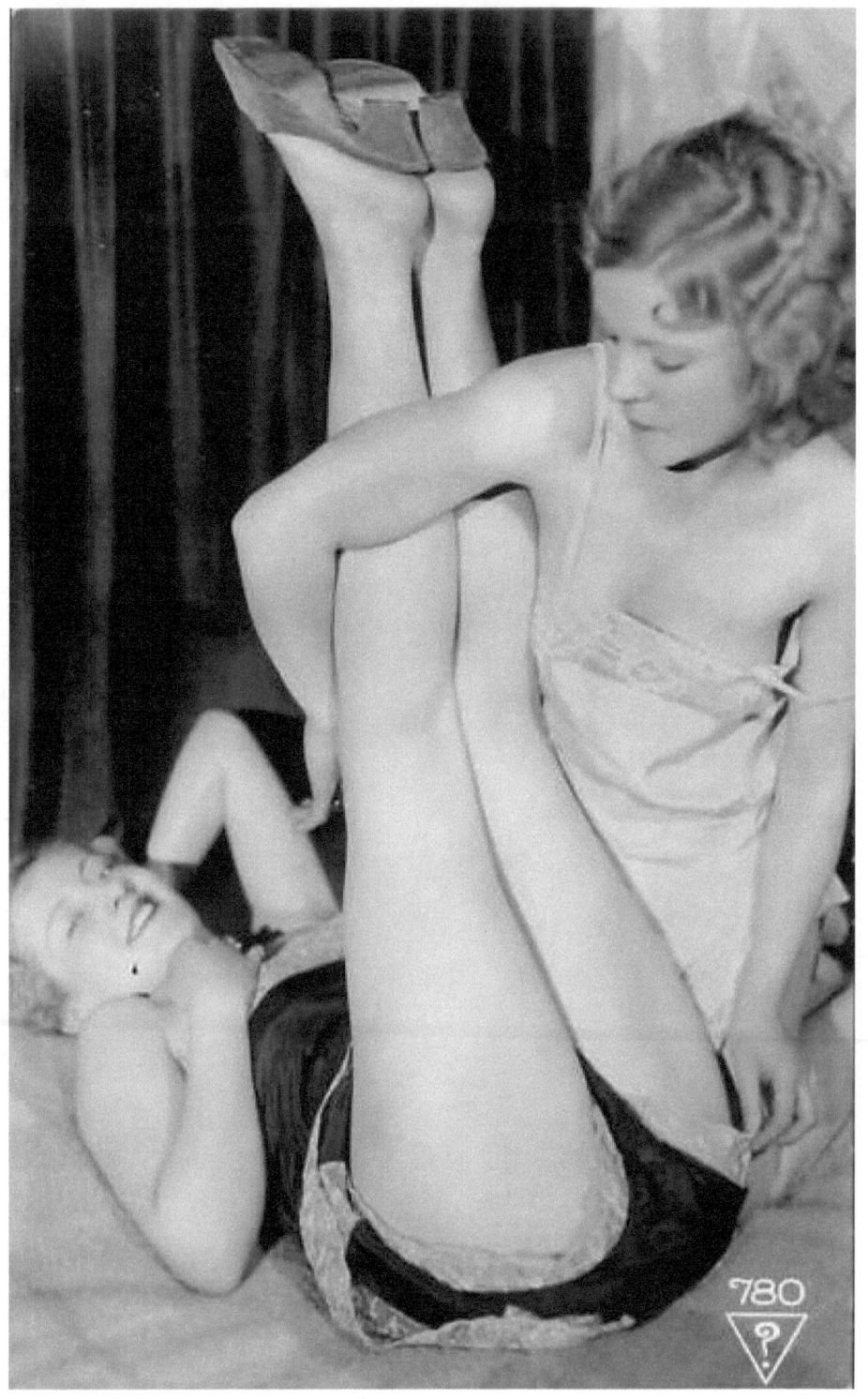

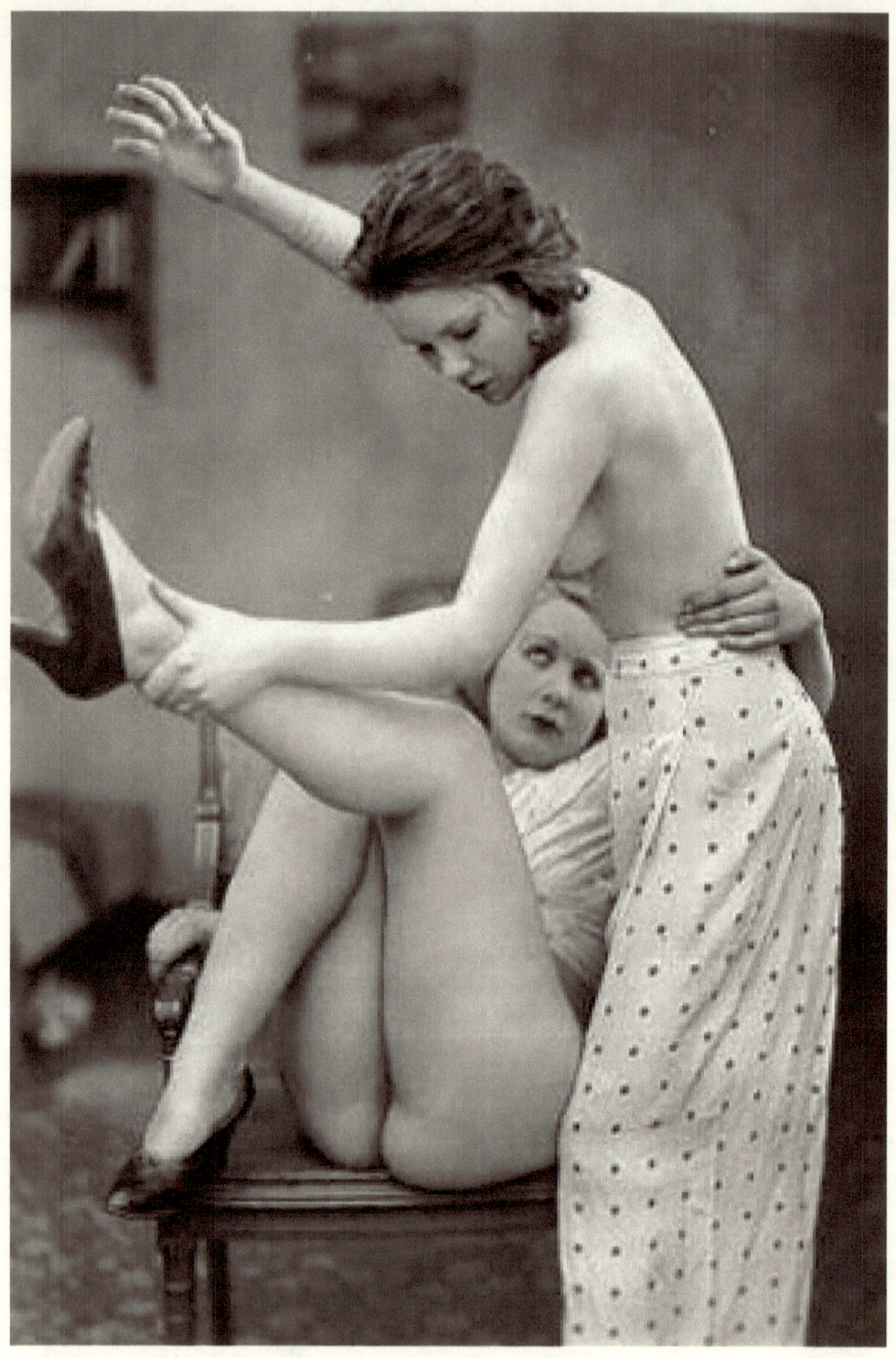

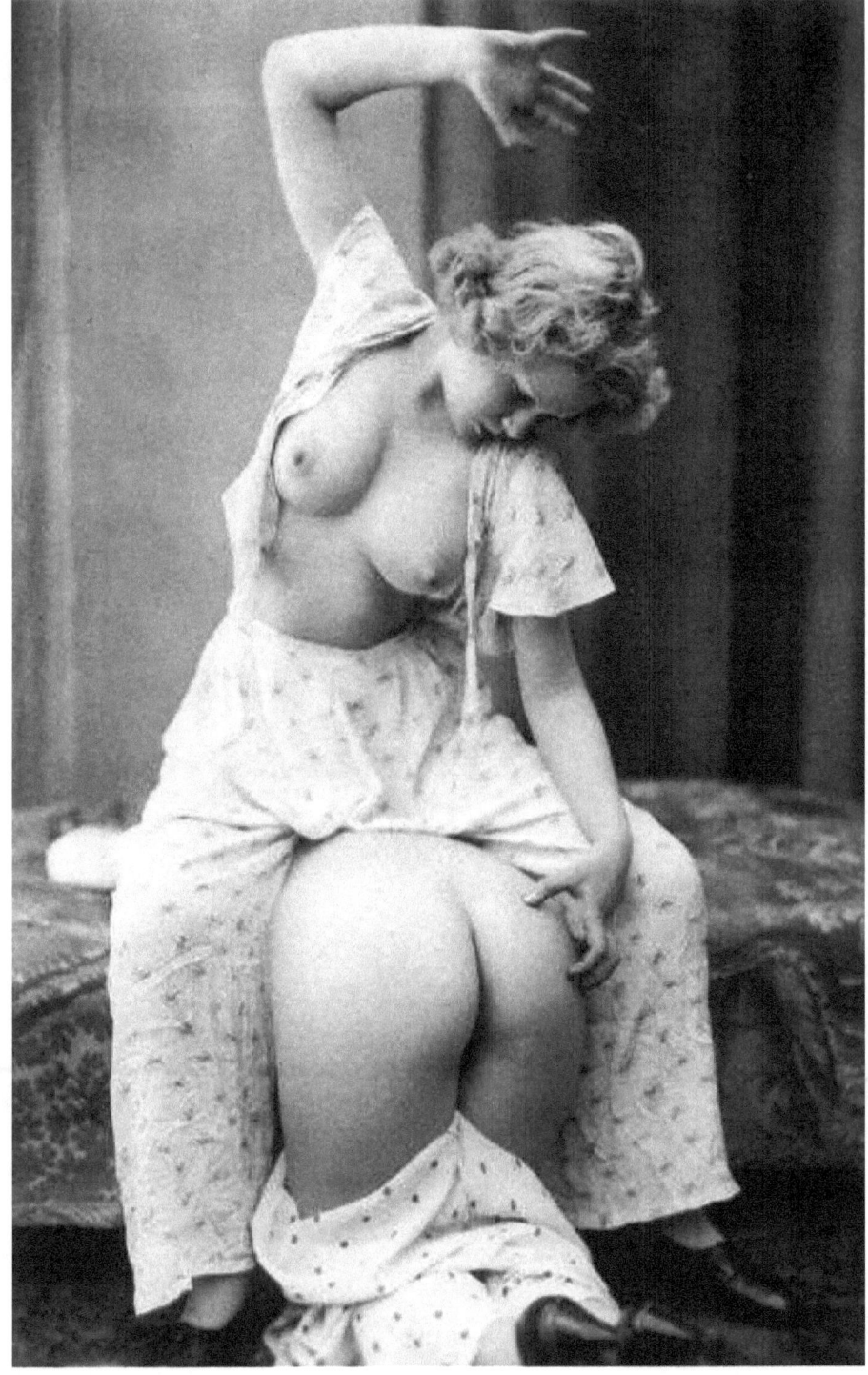

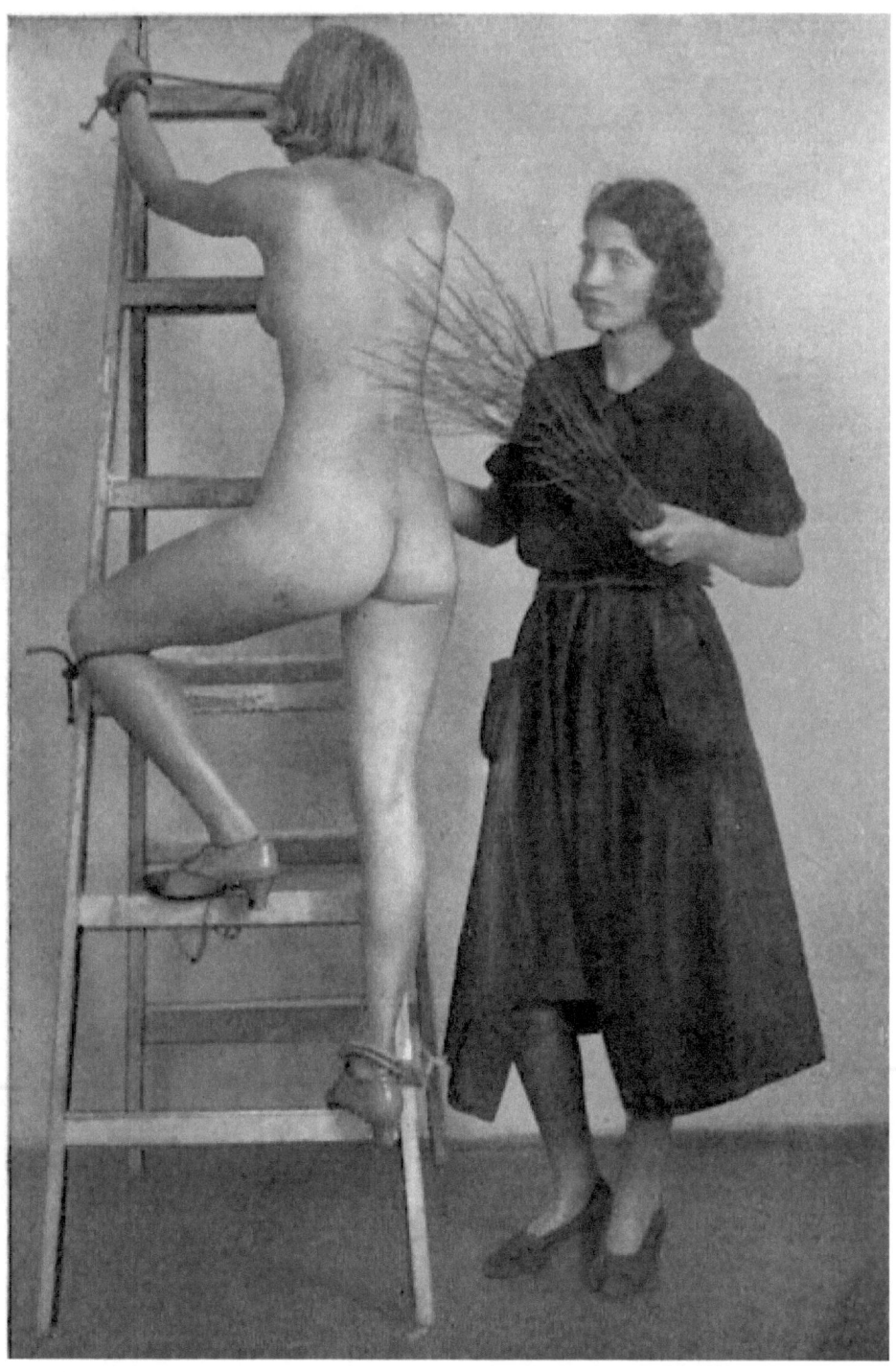

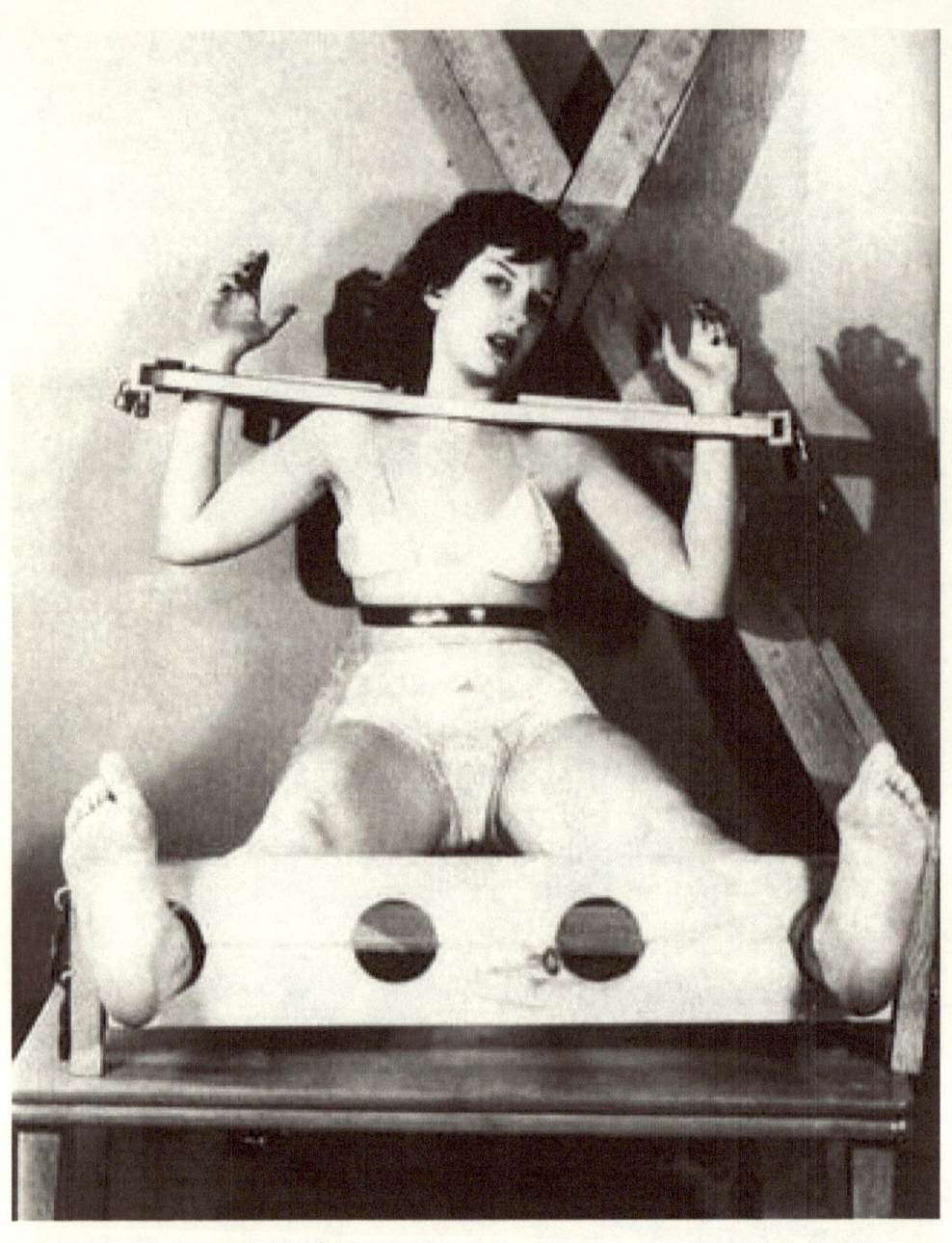

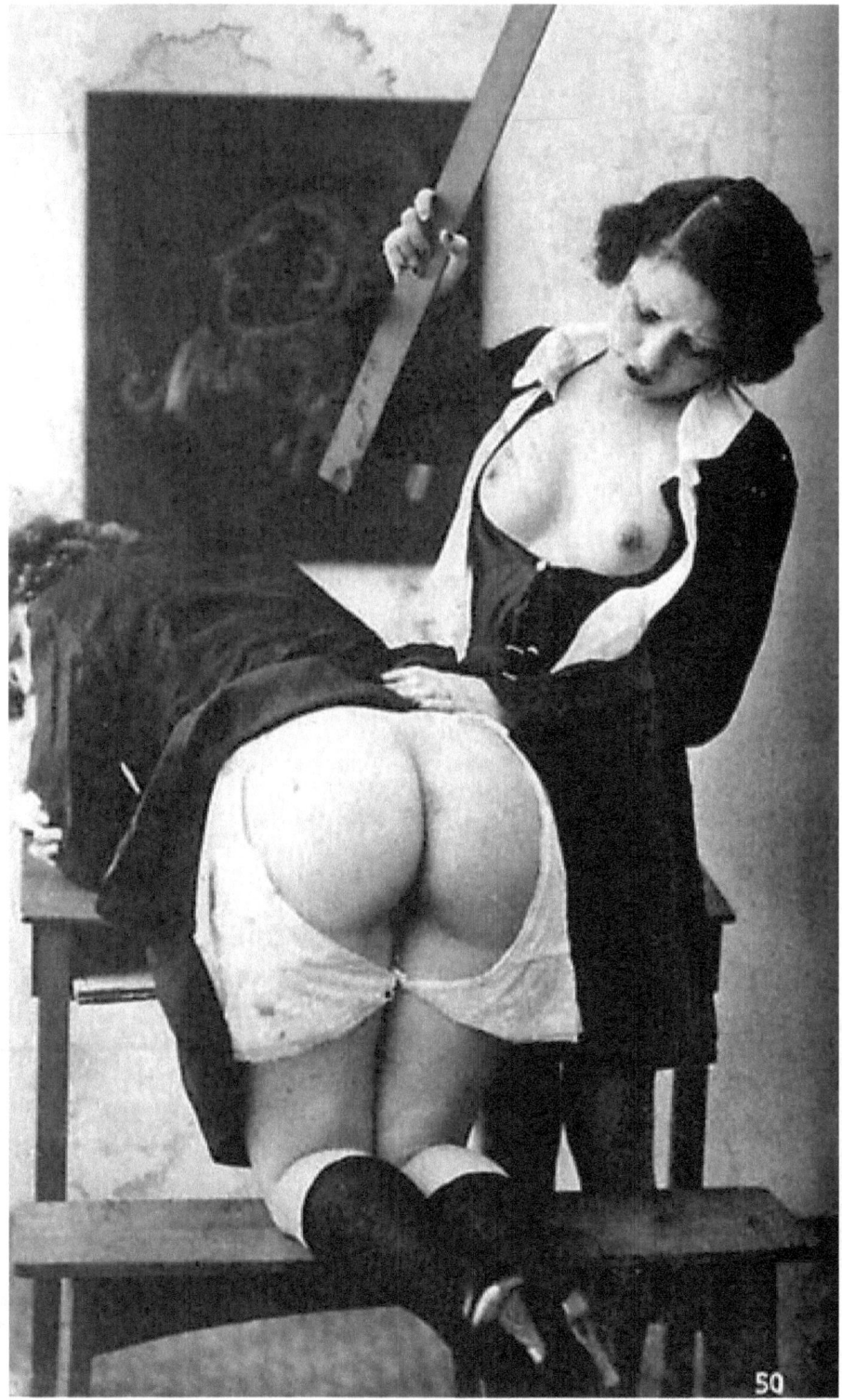

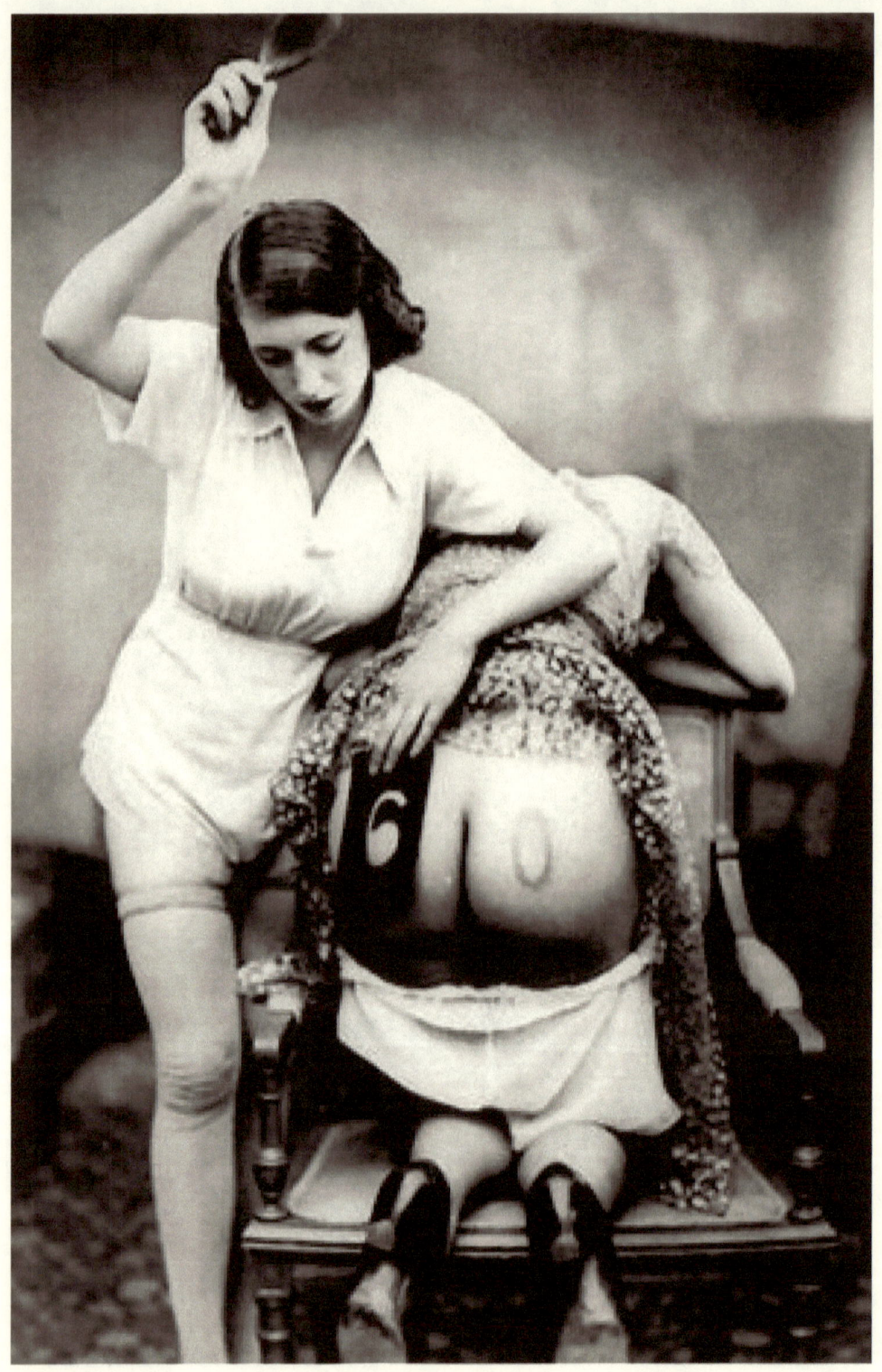

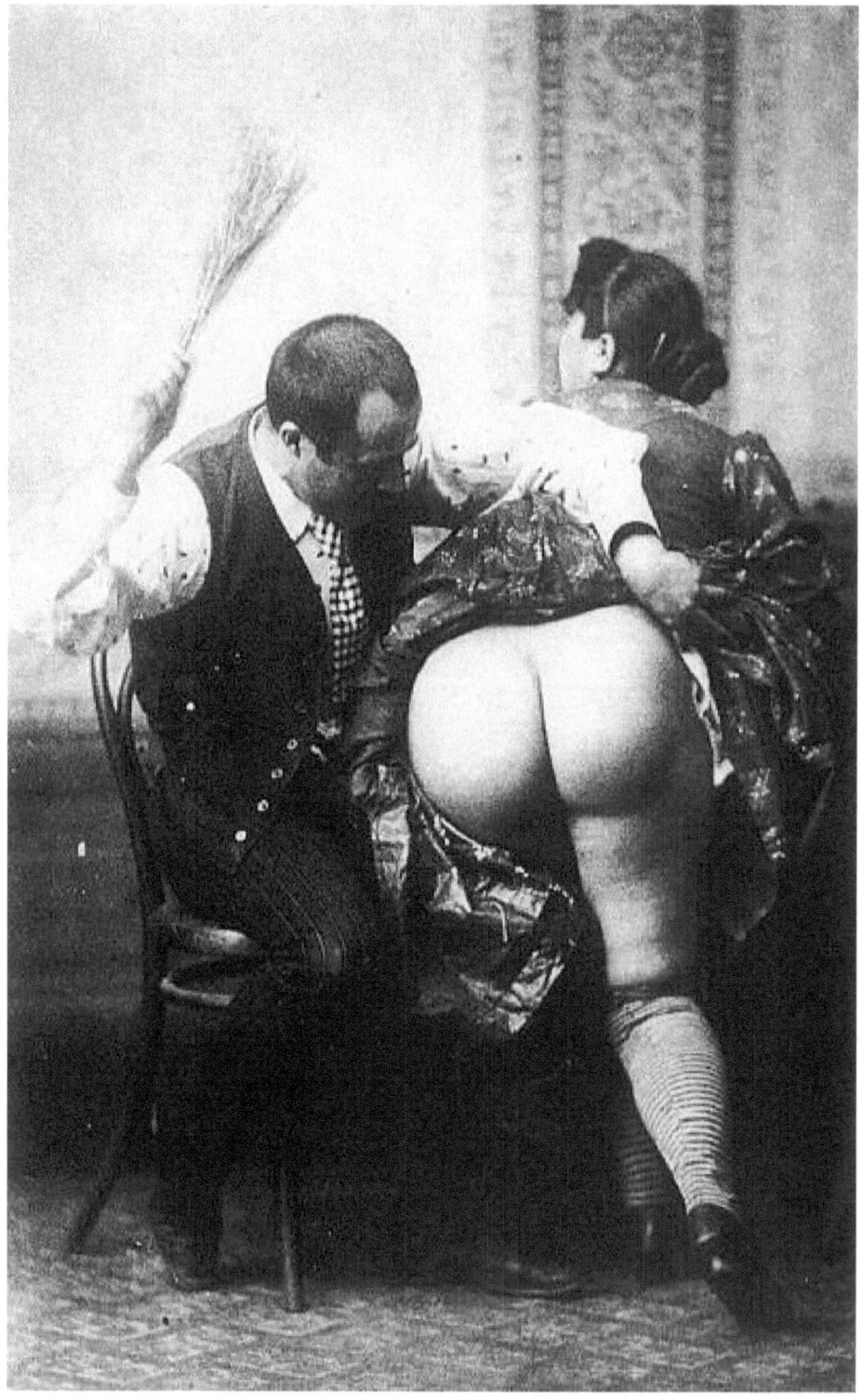

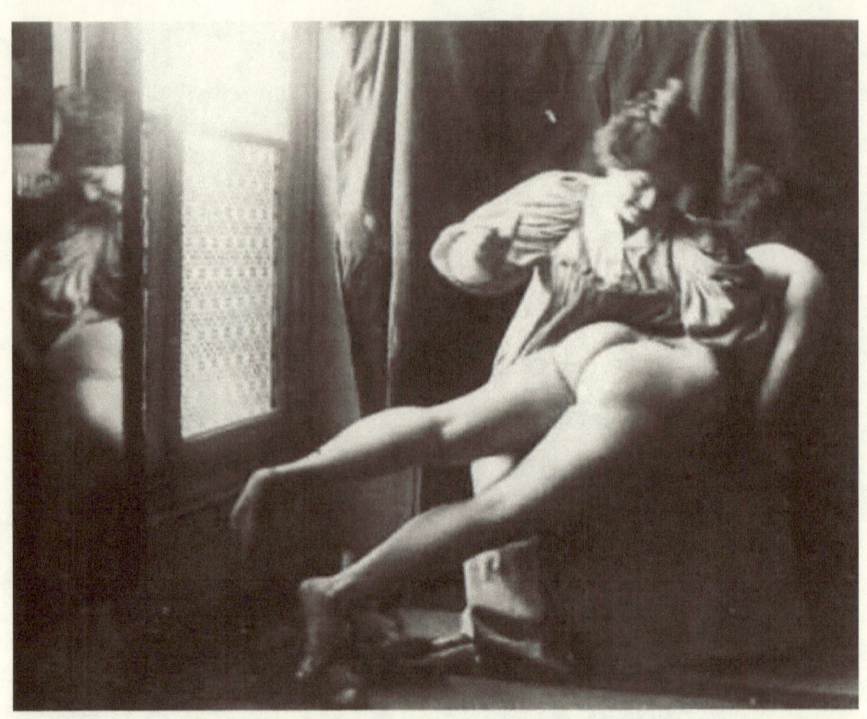

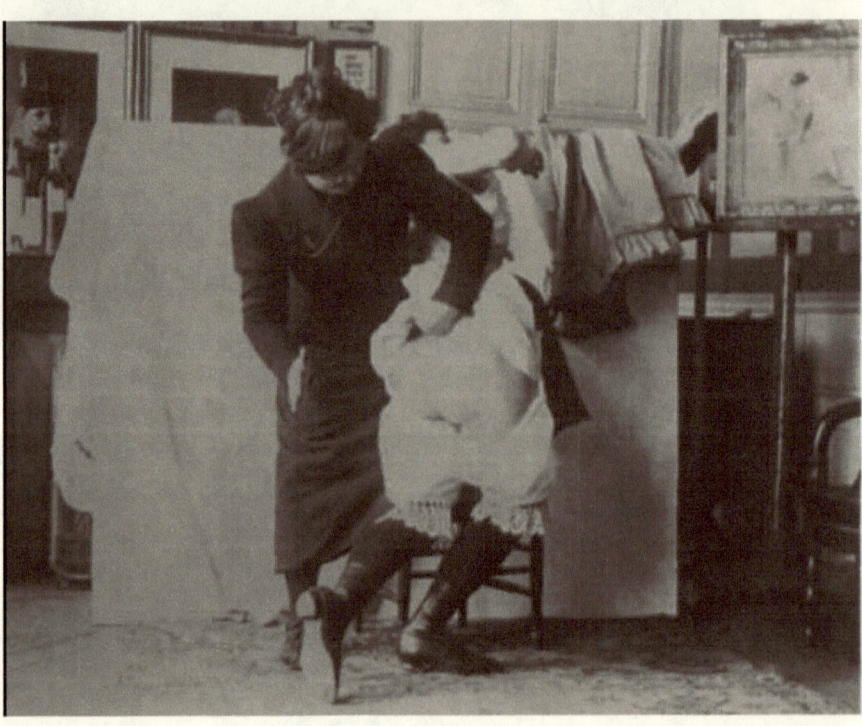

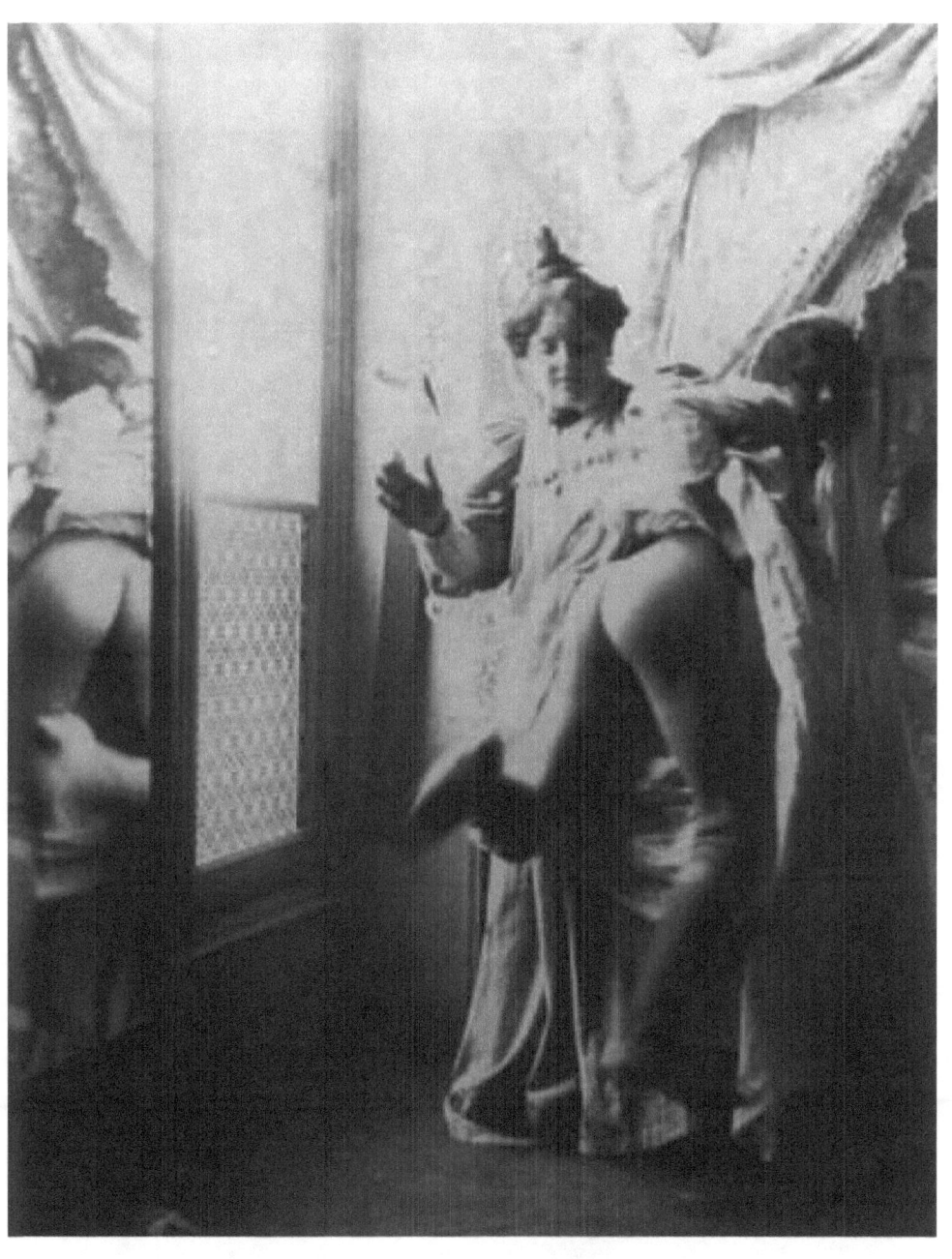

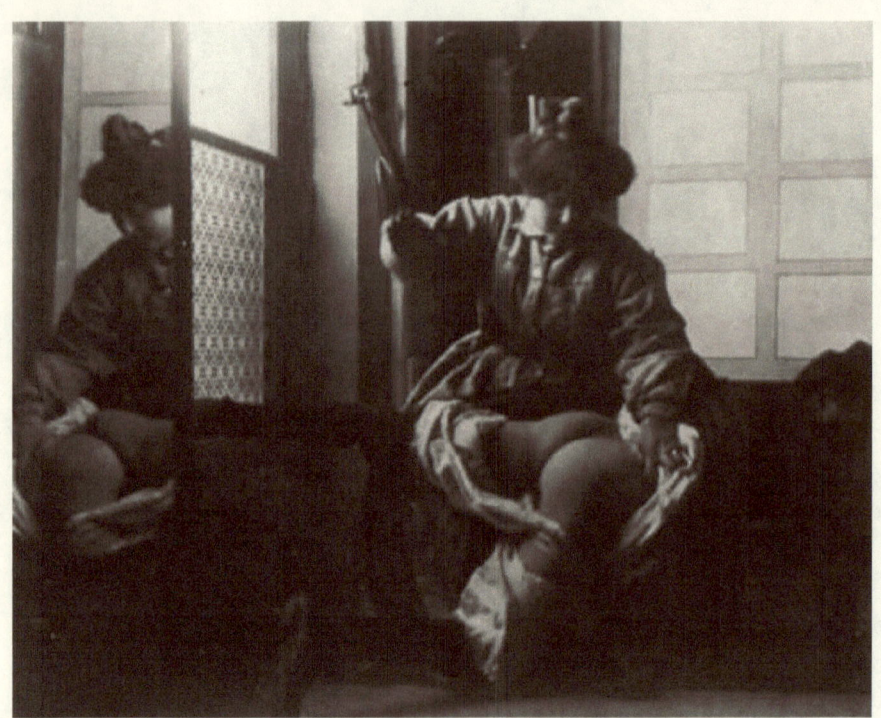
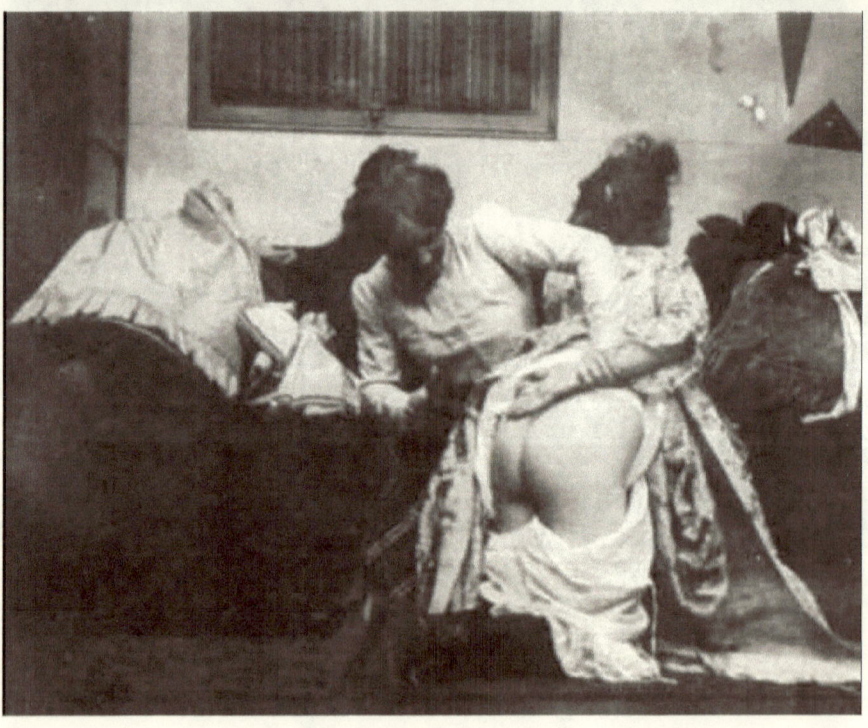

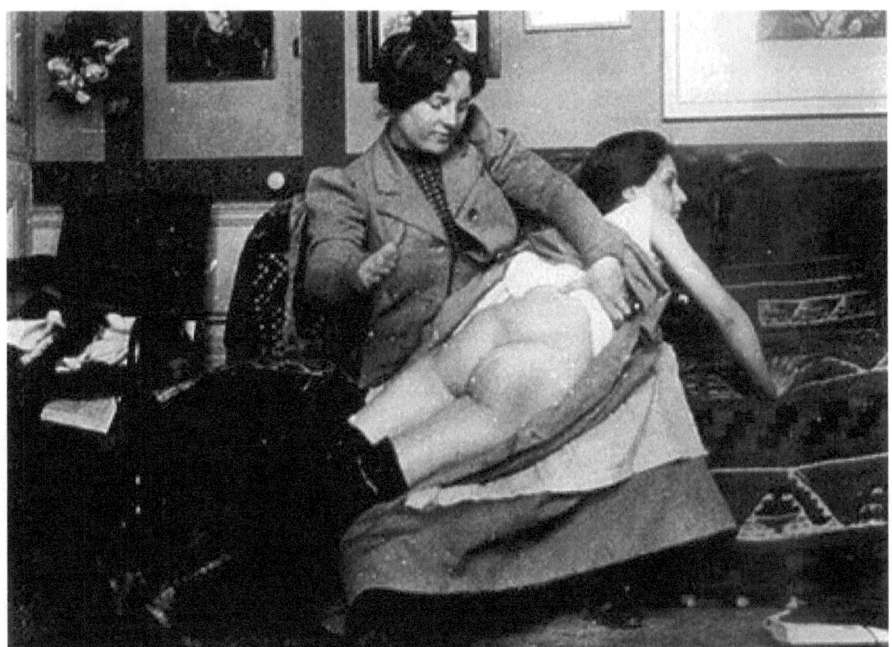

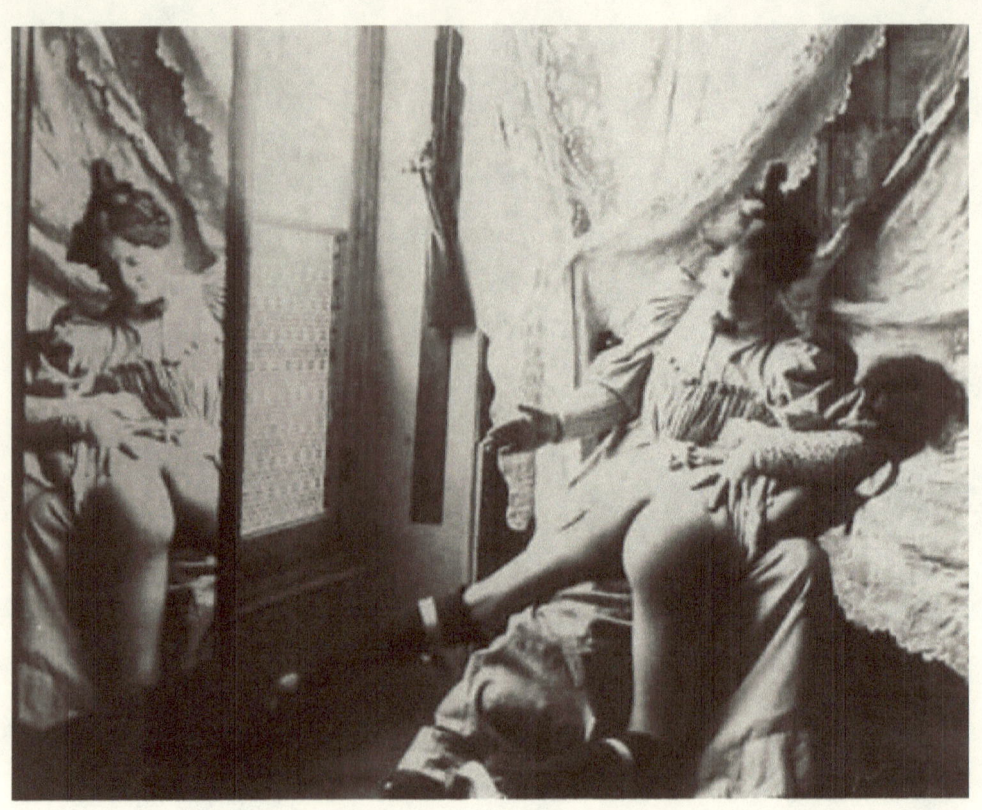

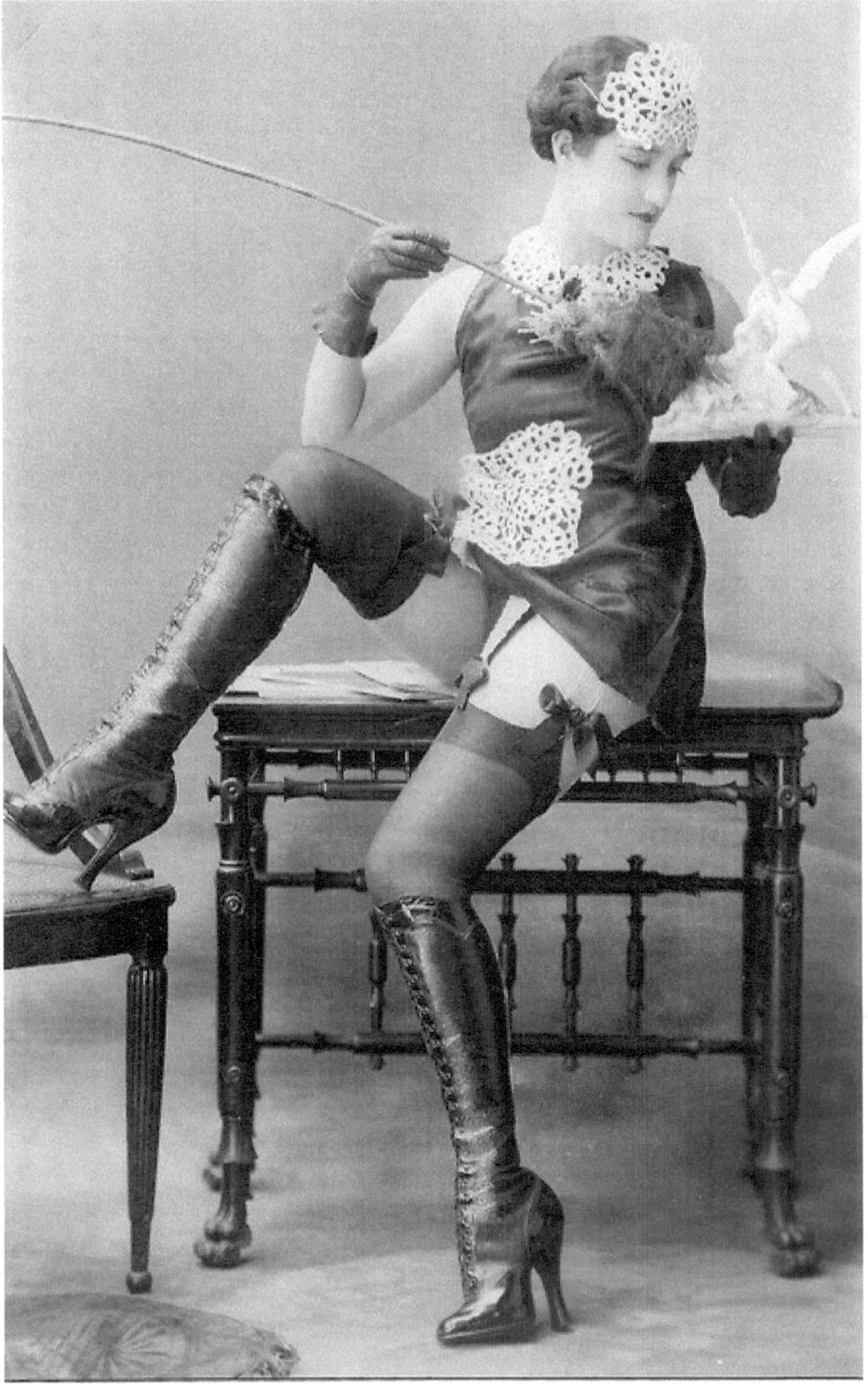

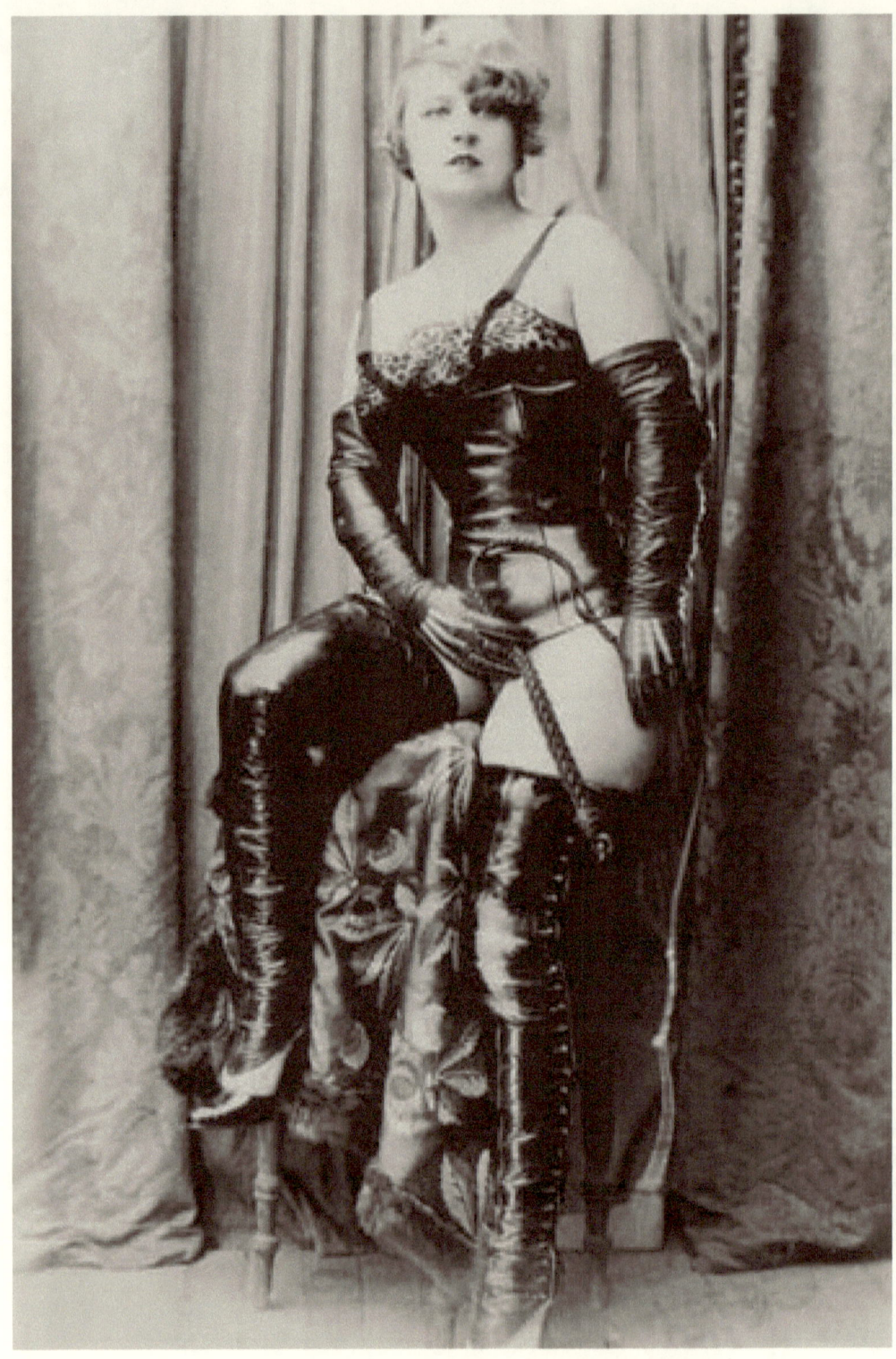

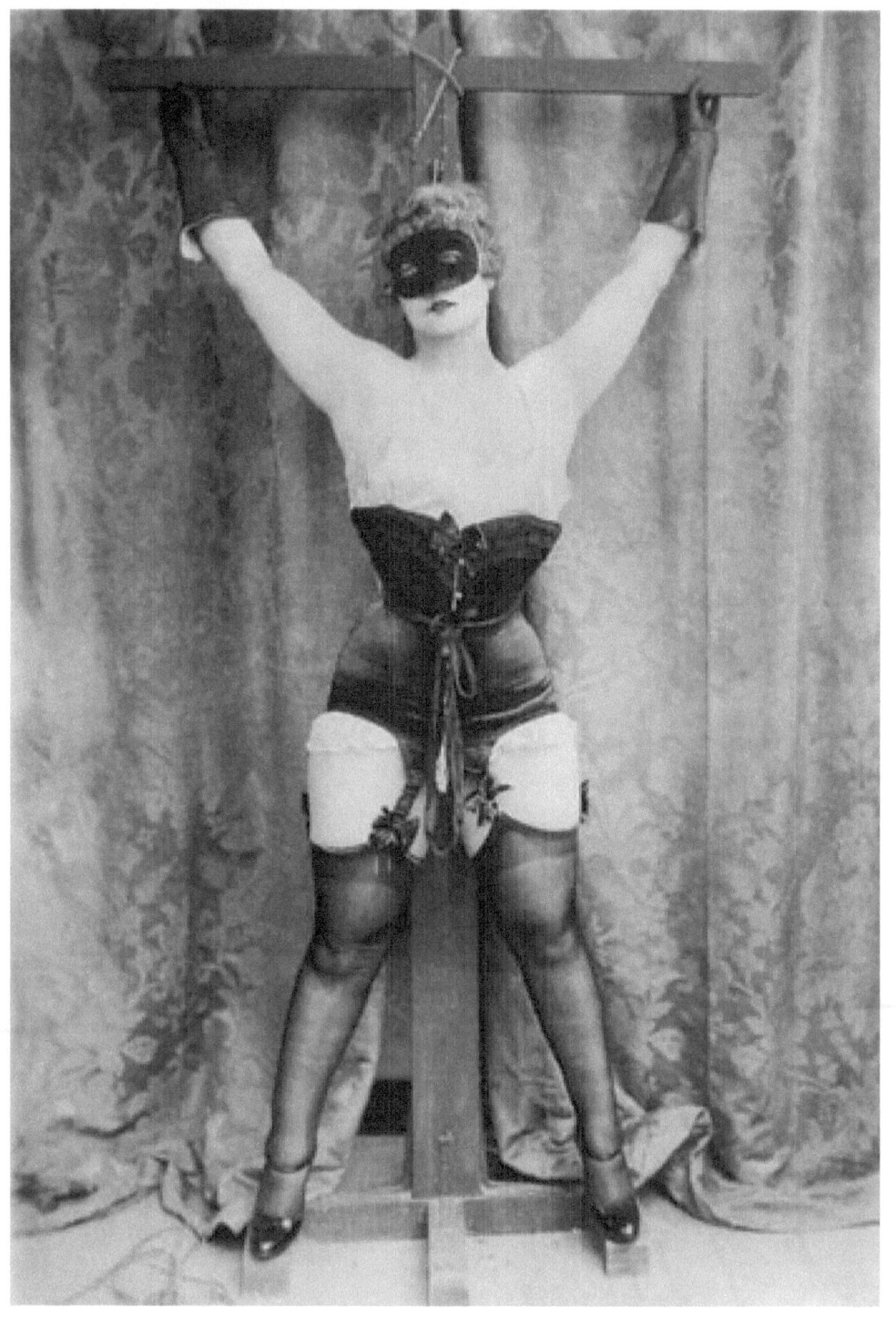

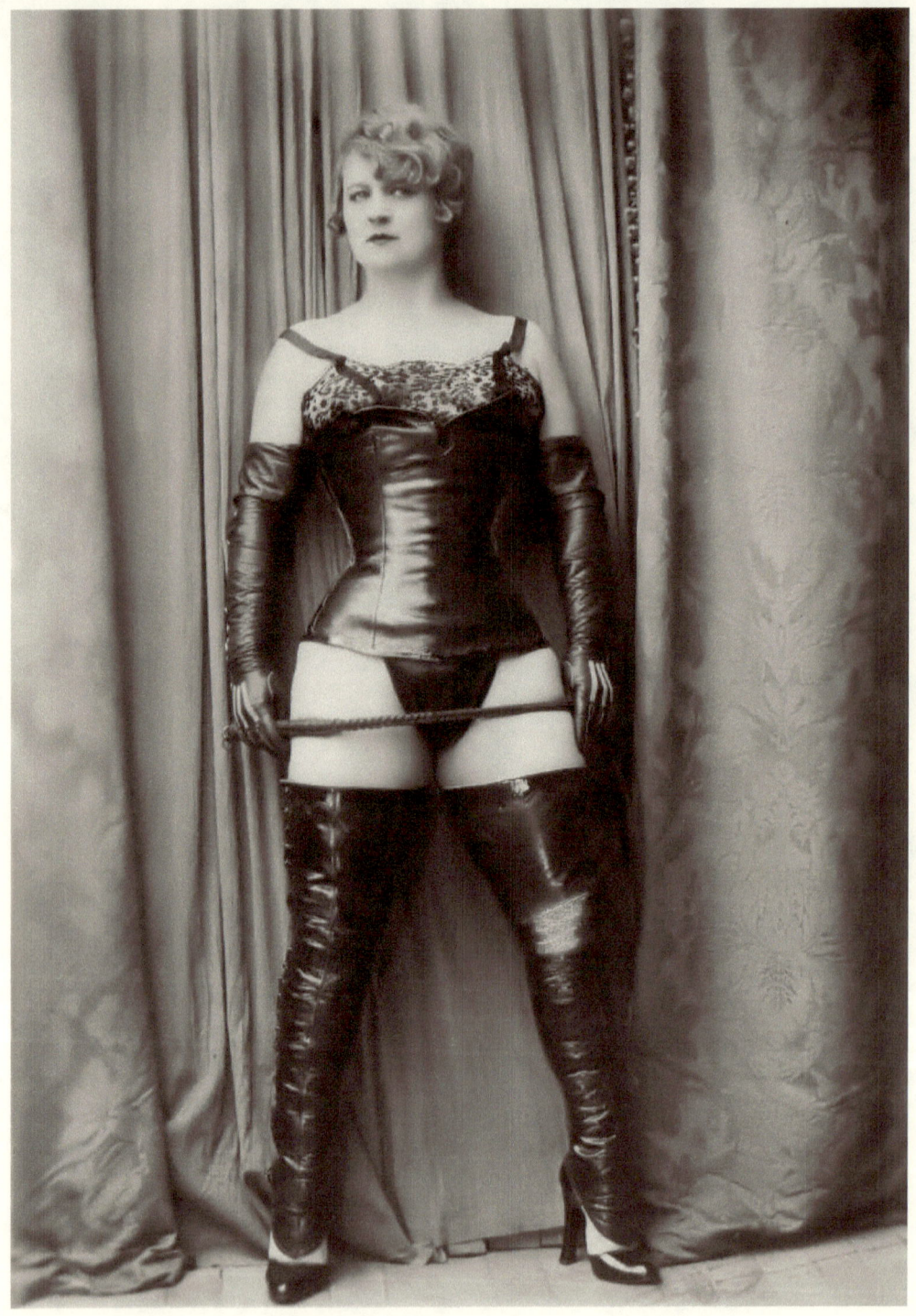

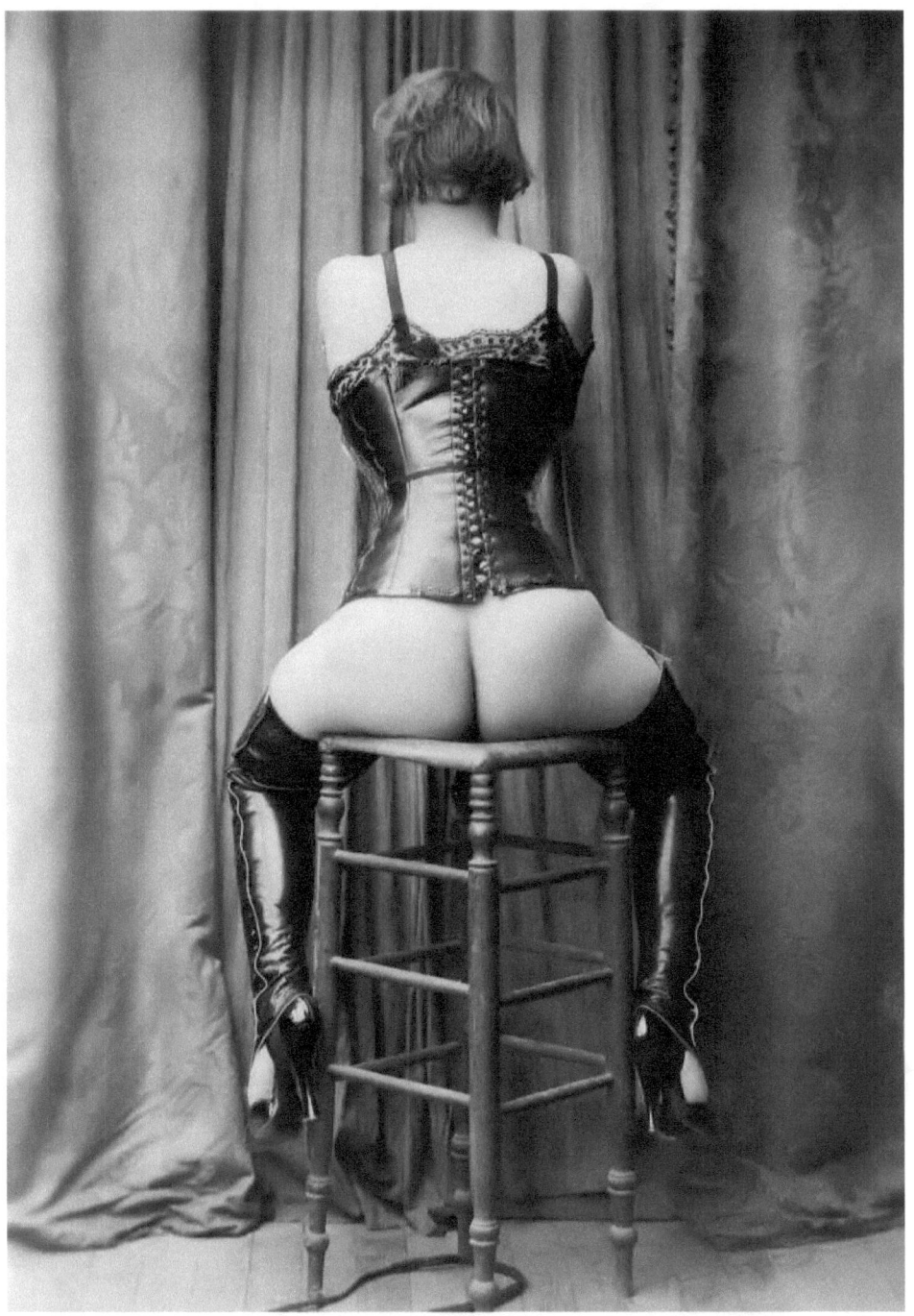

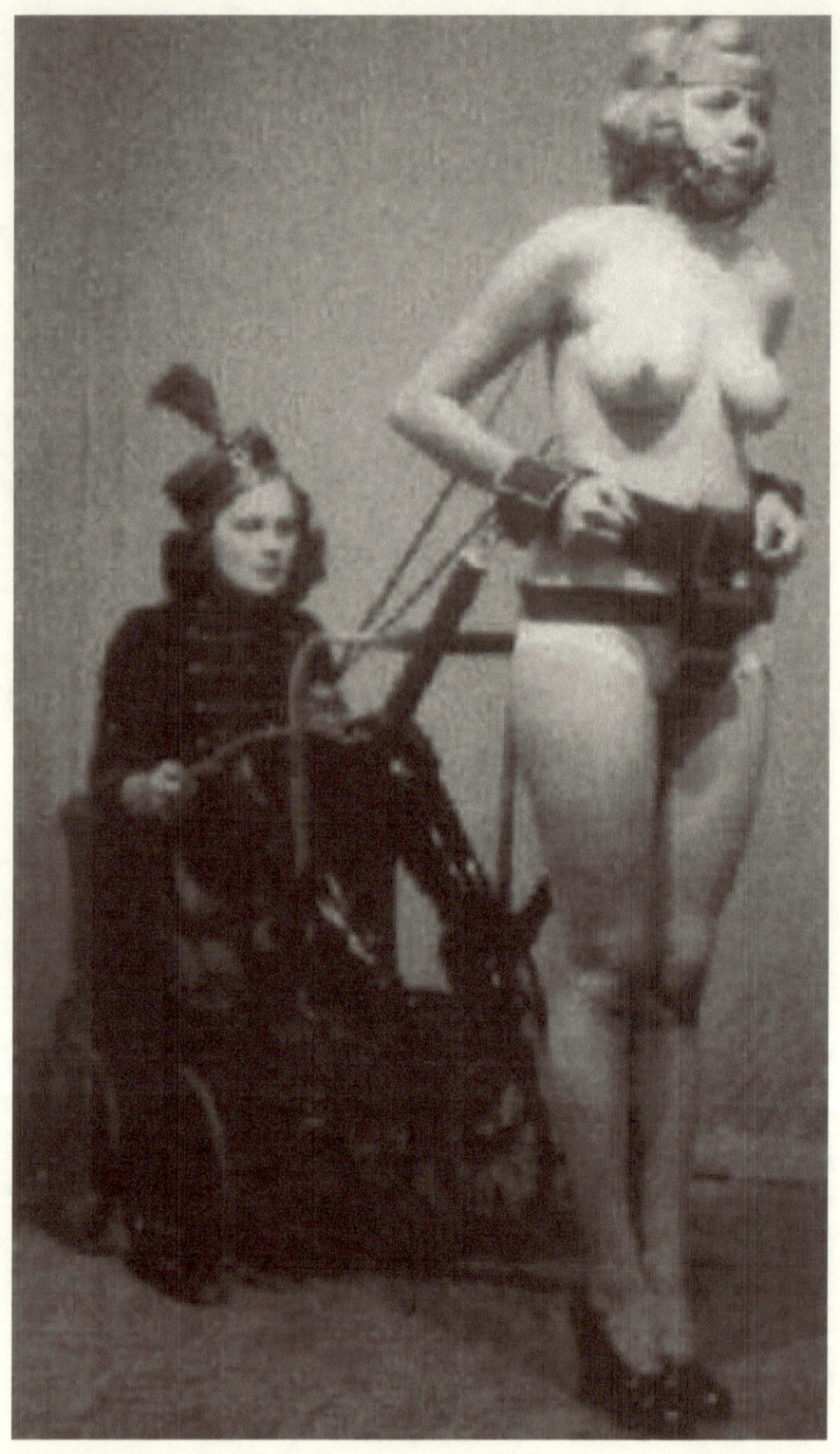

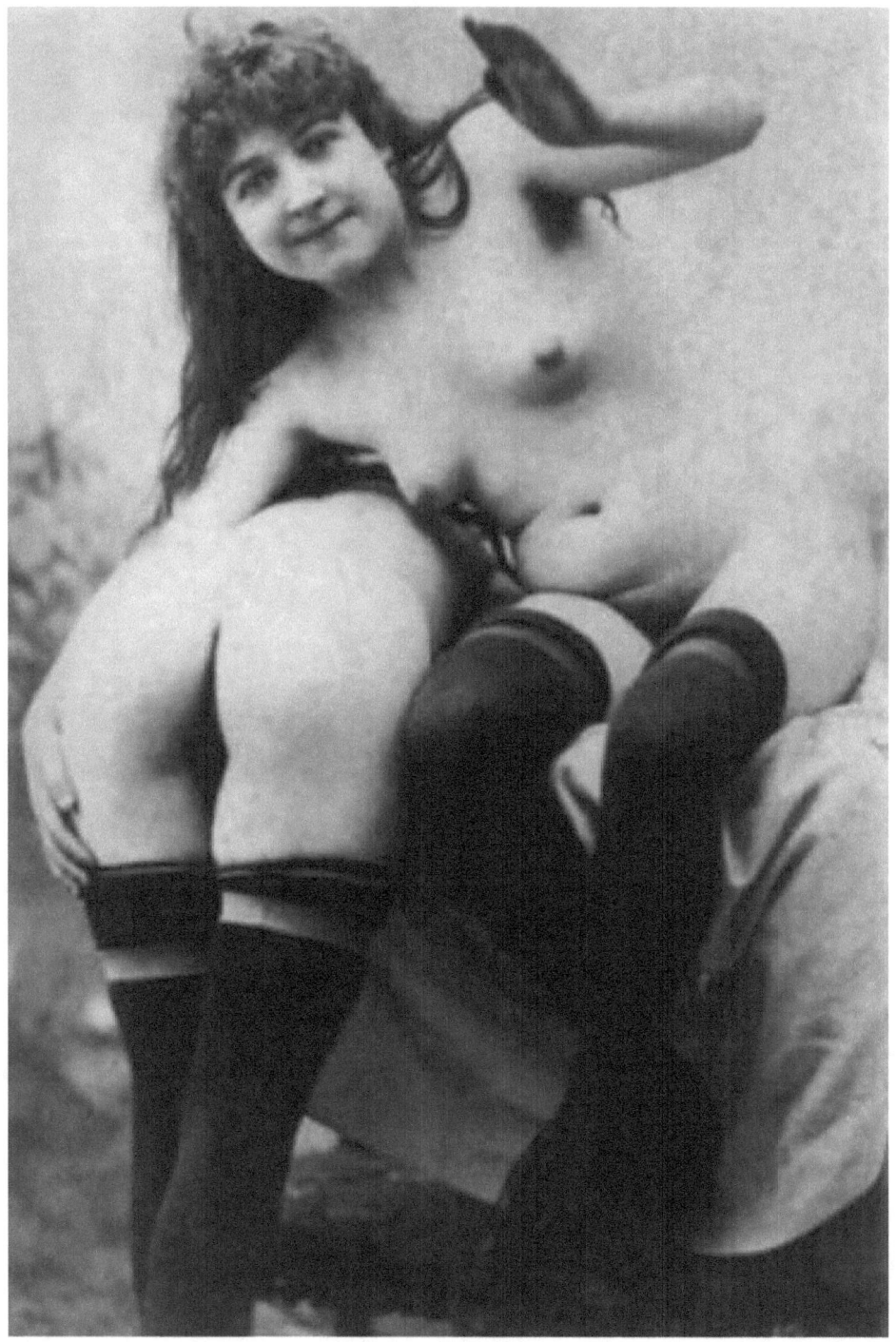

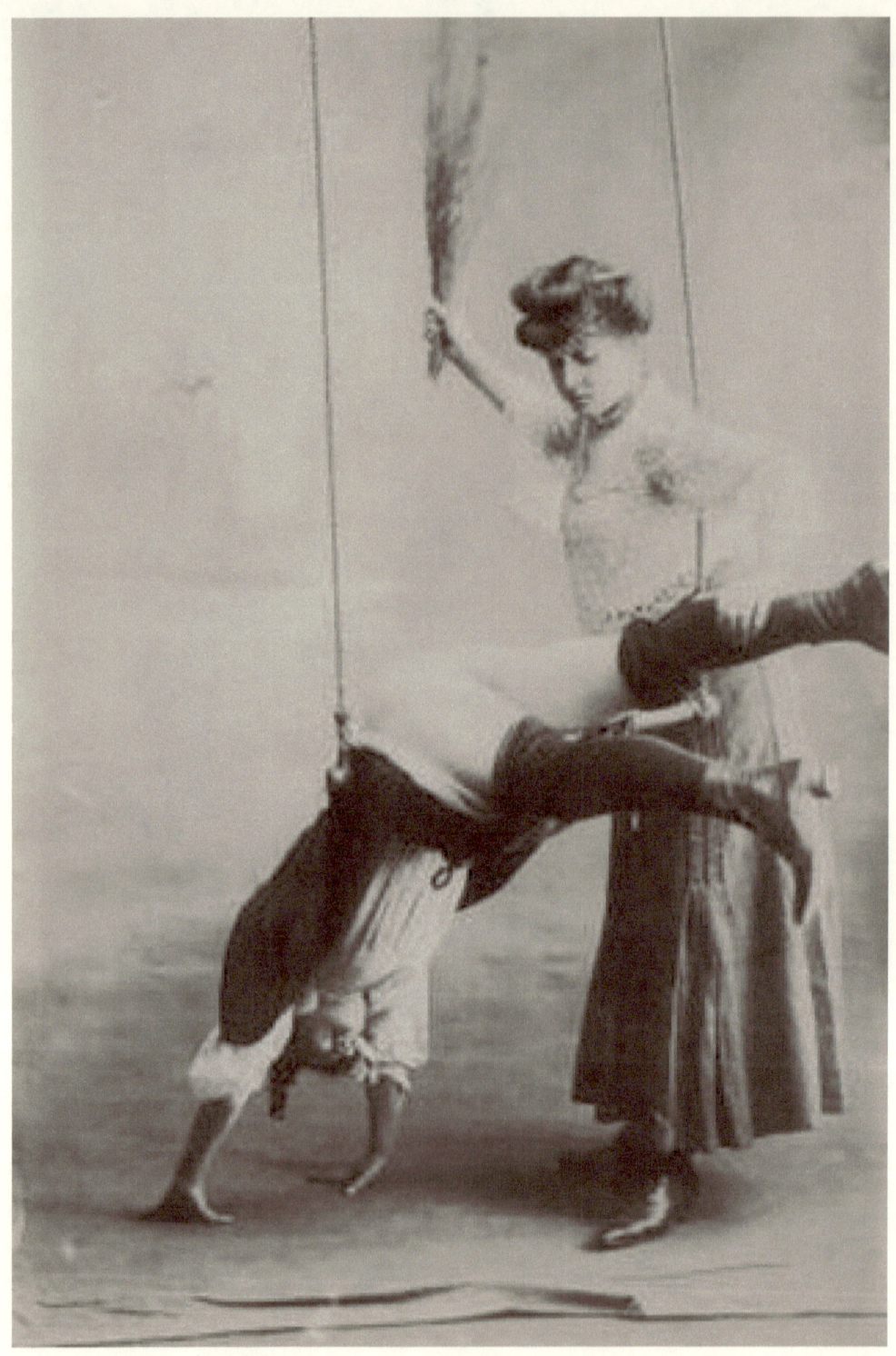

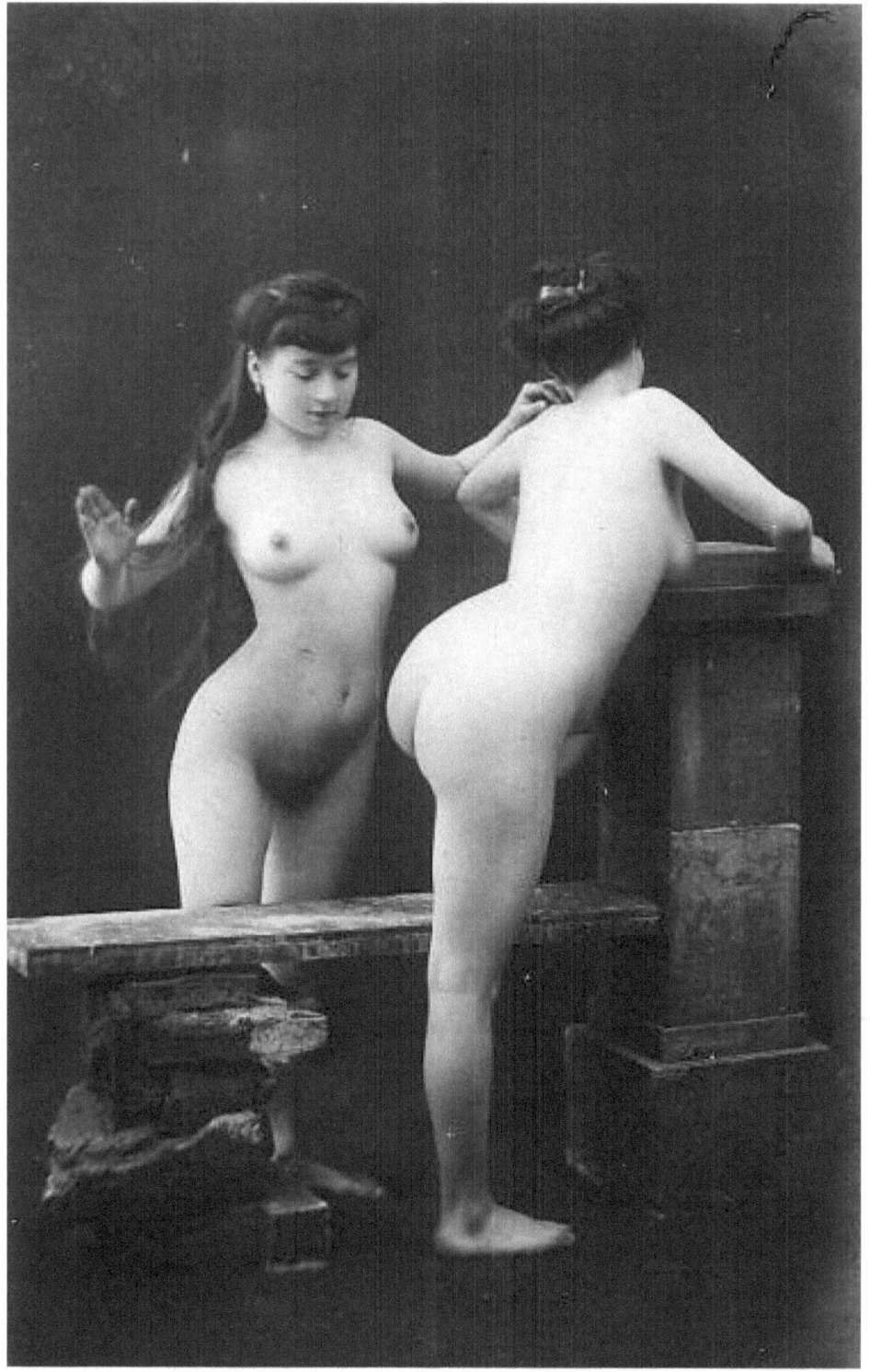

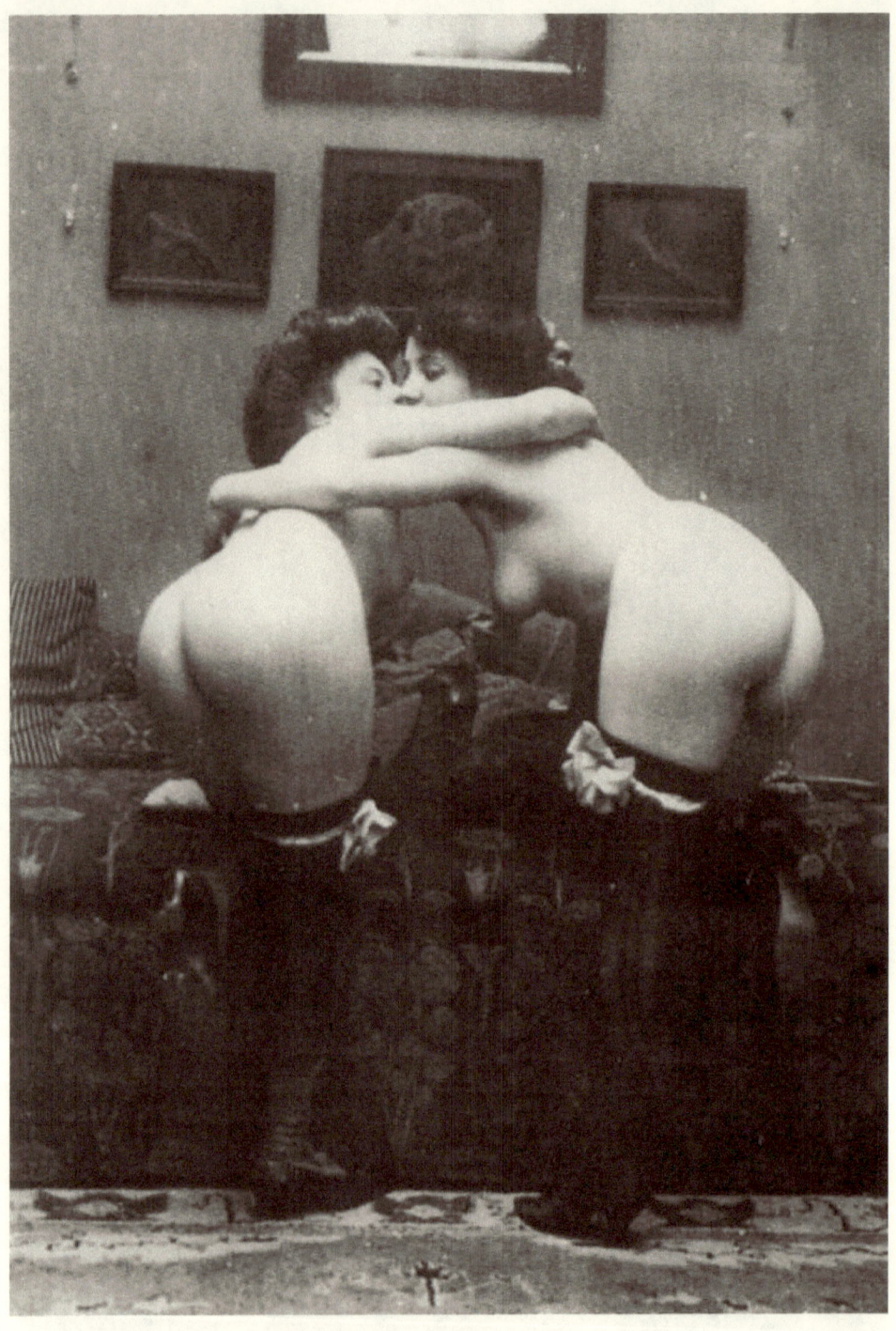

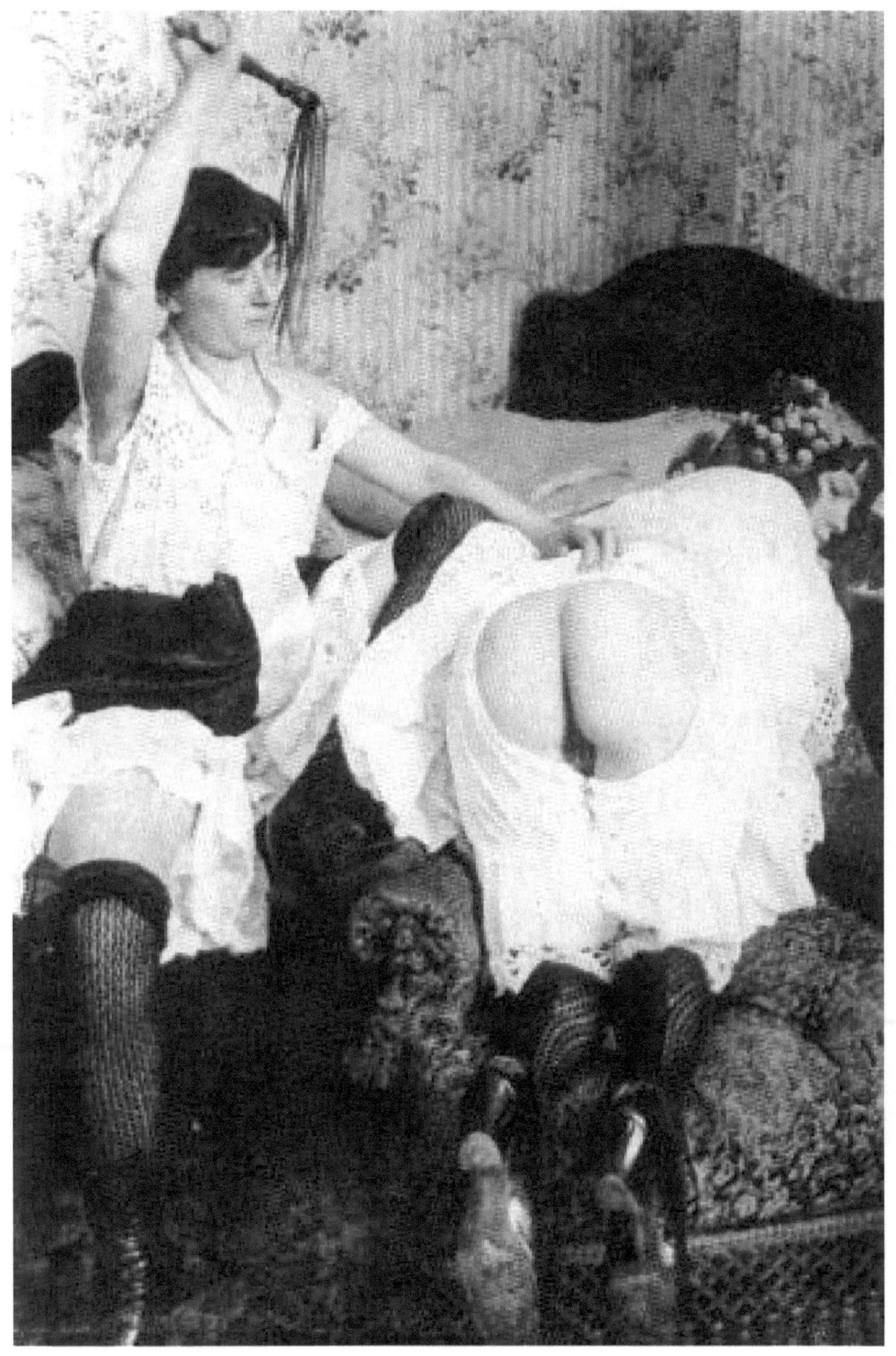

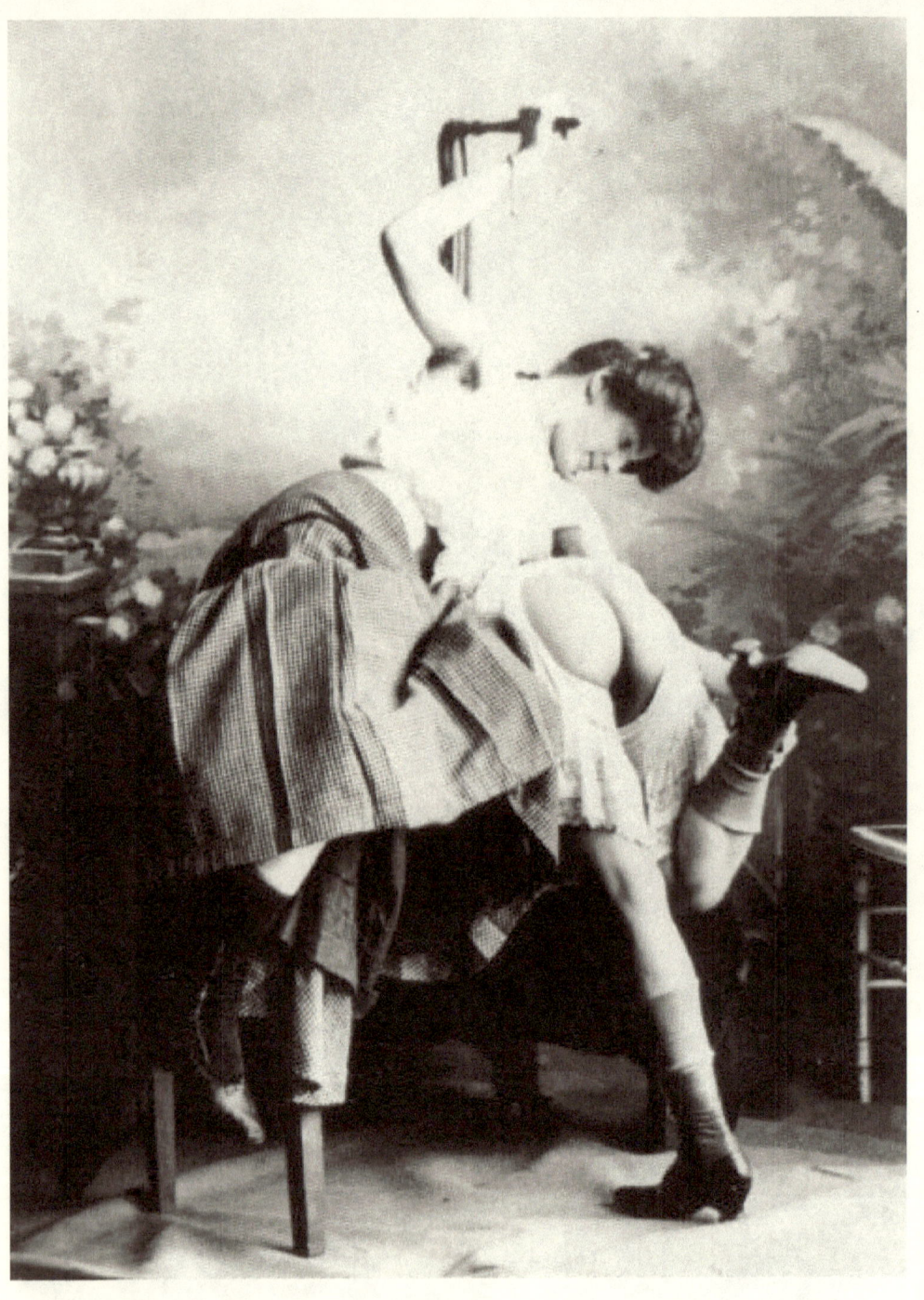

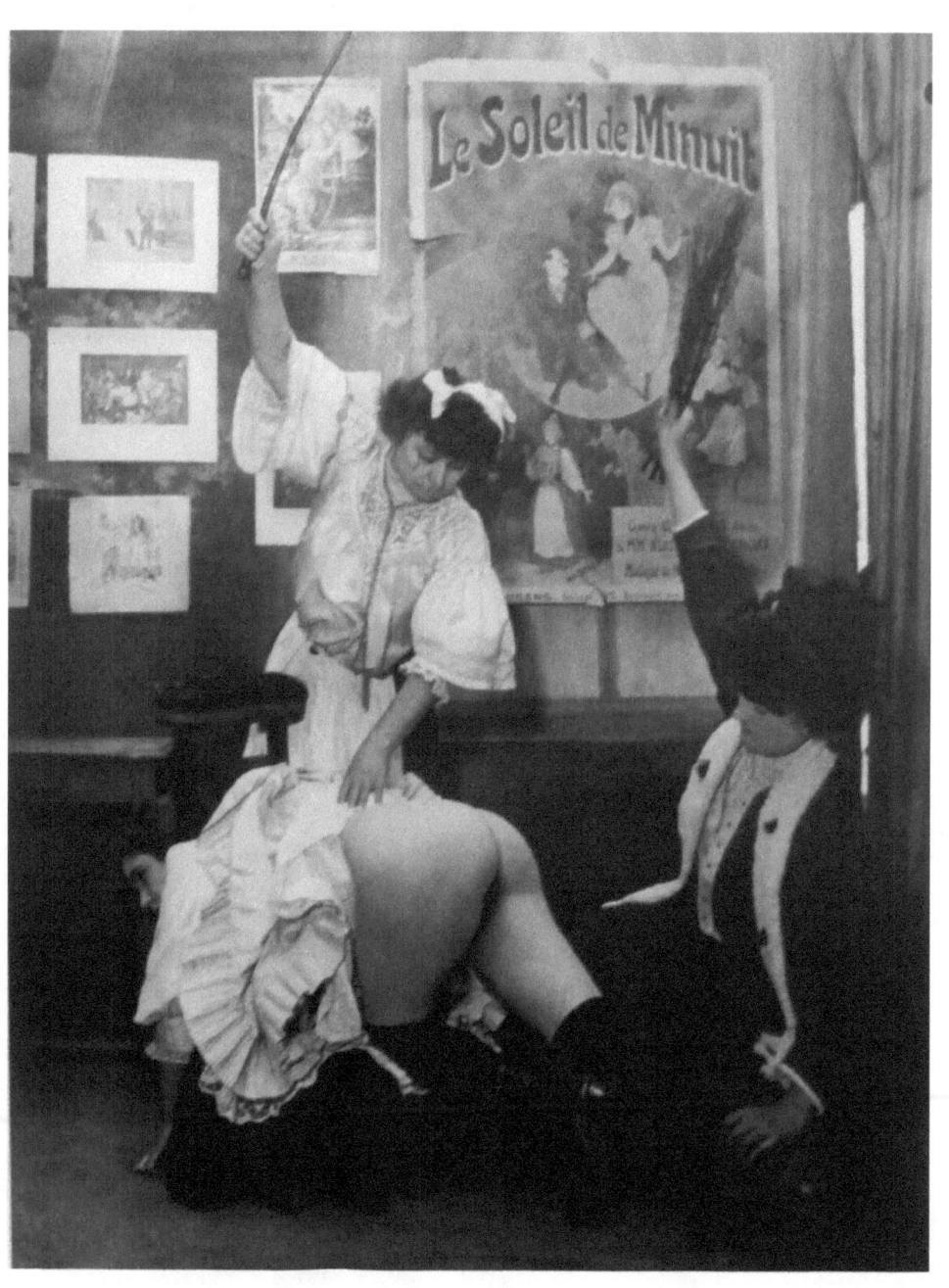

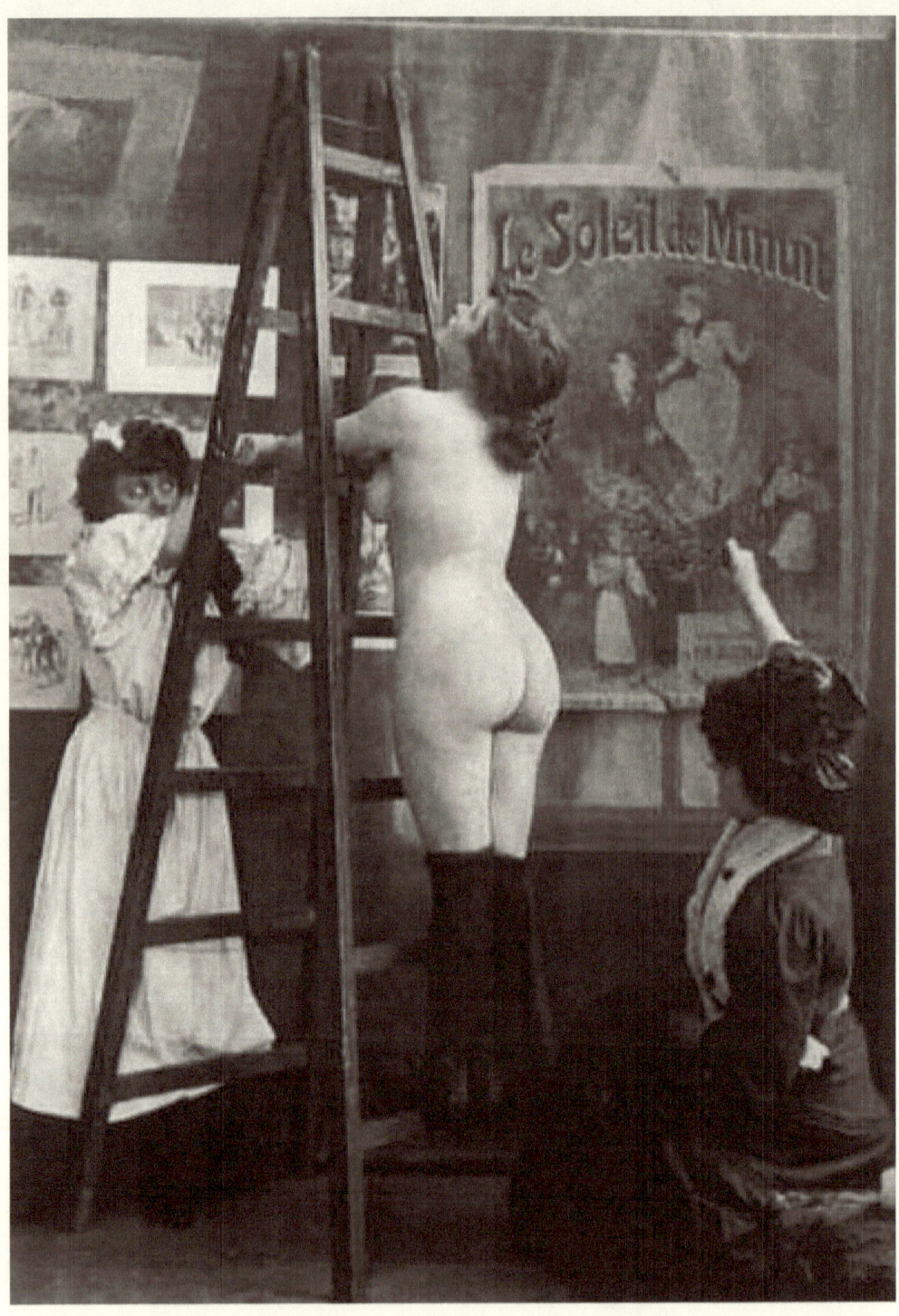

Die folgenden Bilder sind etwas neueren Datums. Obwohl.. So neu sind sie nun auch wieder nicht. Darum habe ich sie auch im Vintagebilder – Album belassen.

Diese Bilder datieren von den 1930iger bis 1960iger Jahren...

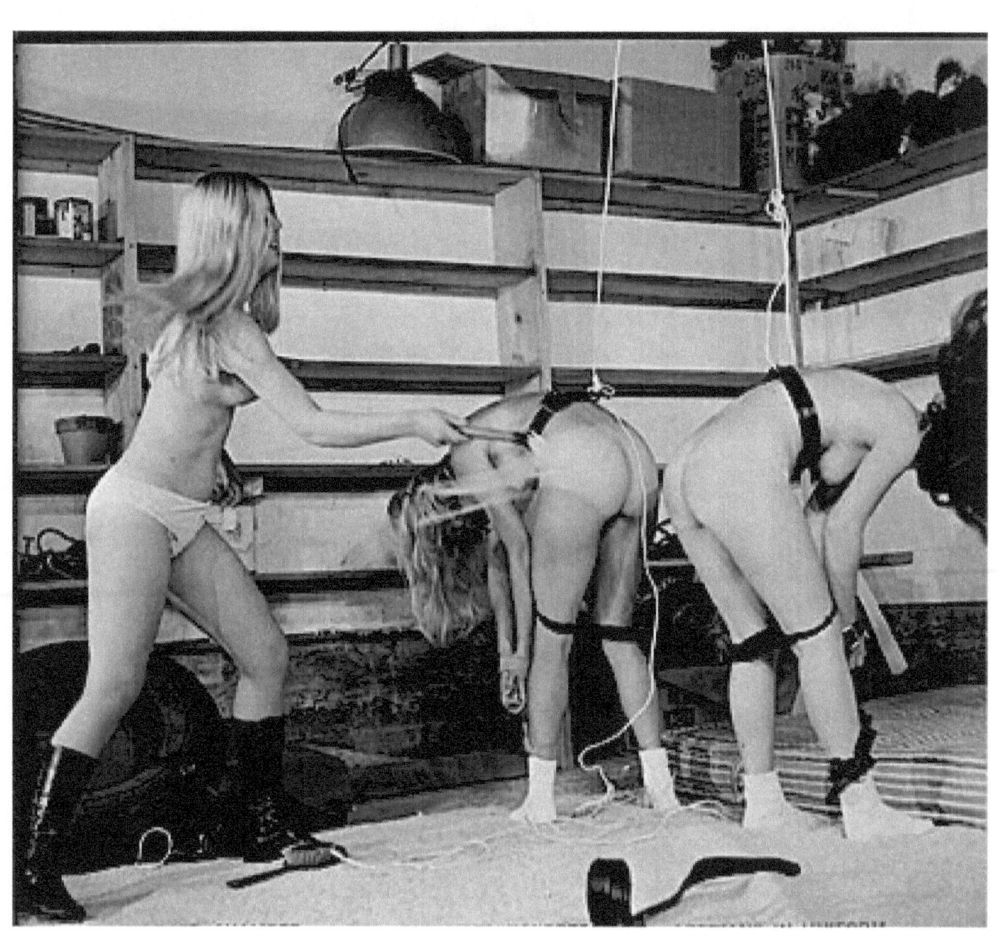

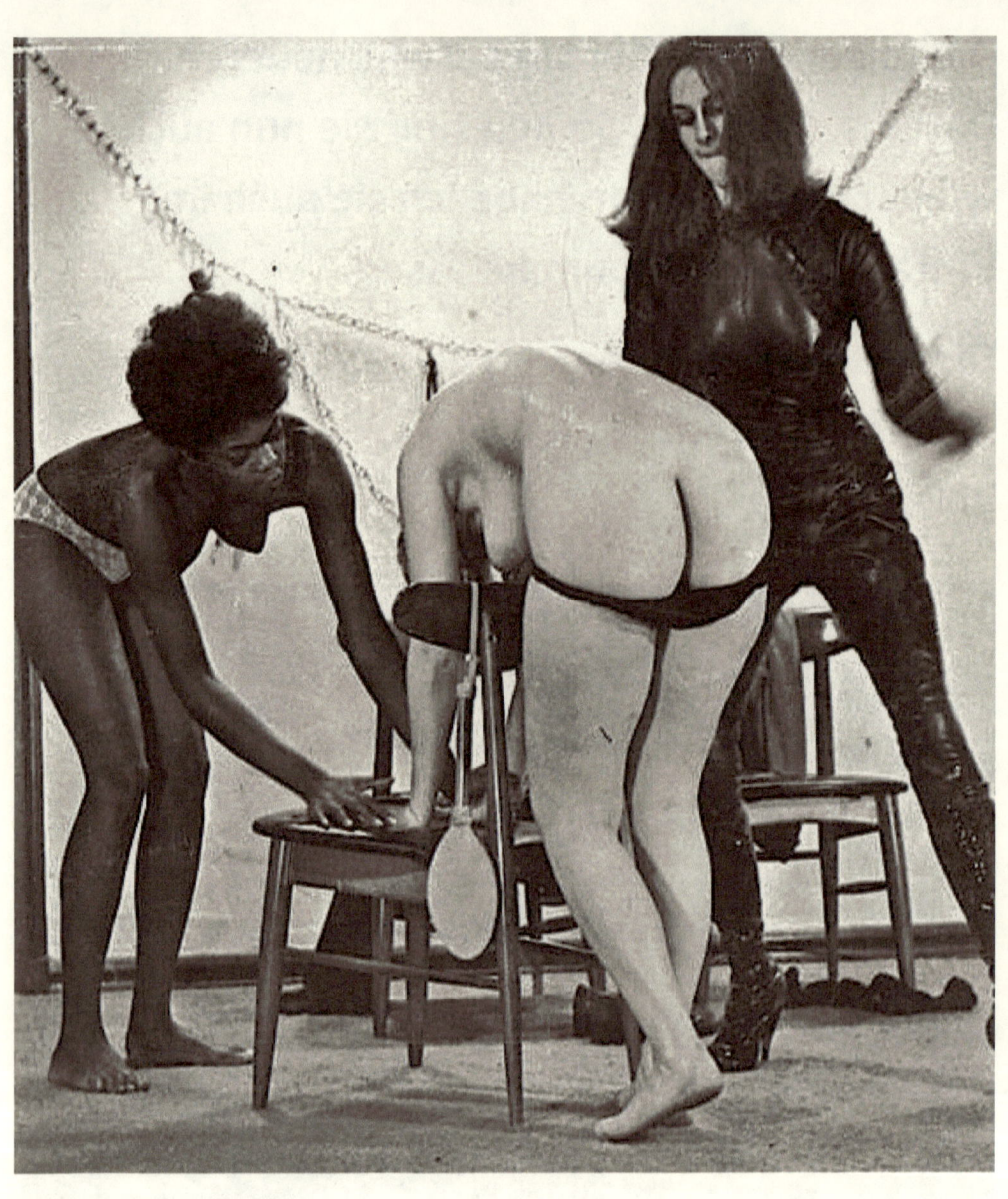

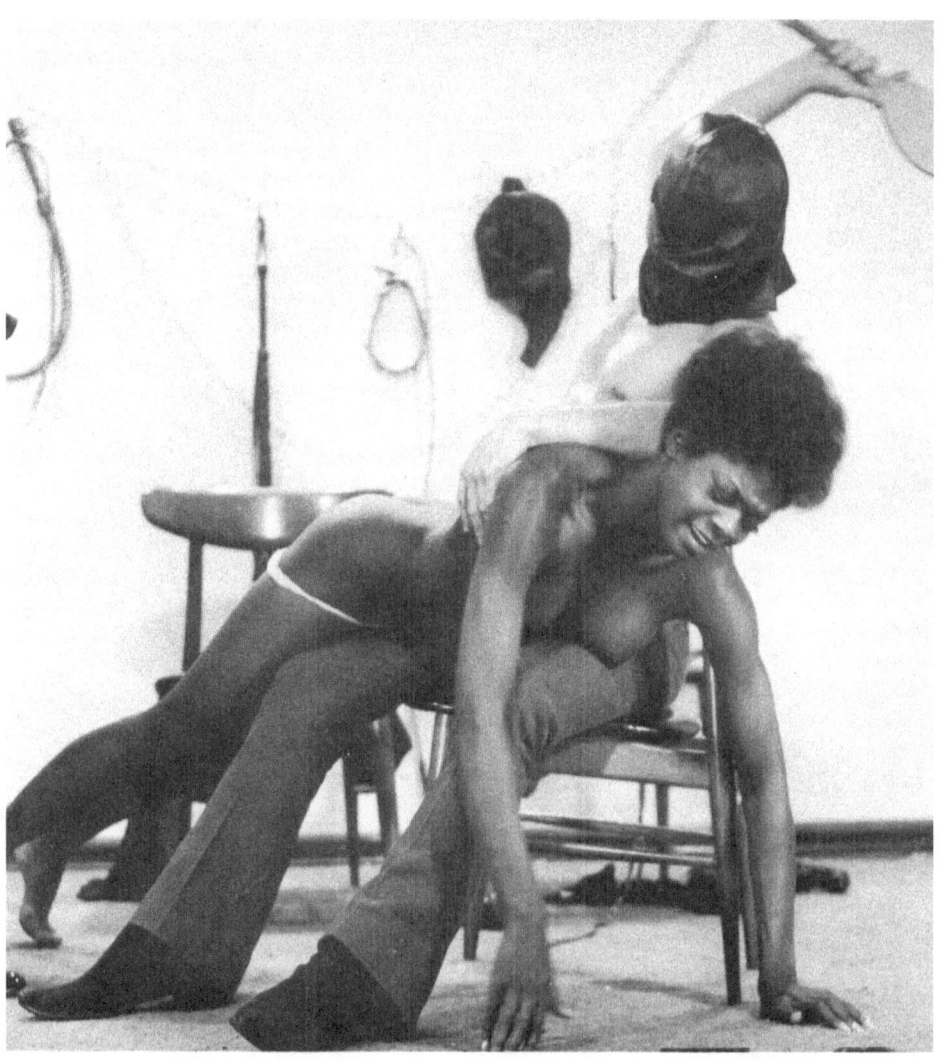

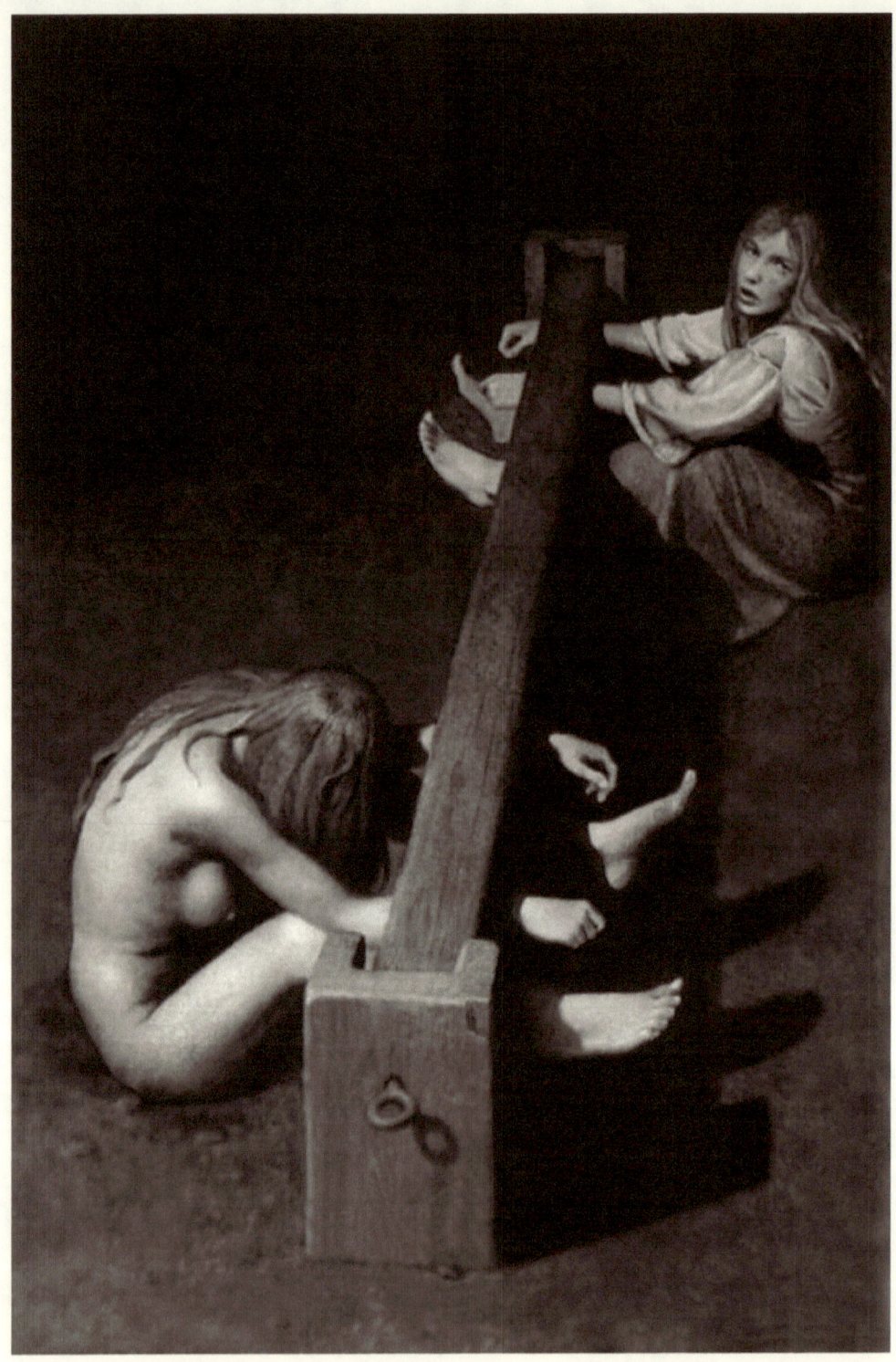

www.ingramcontent.com/pod-product-compliance
Lightning Source LLC
Chambersburg PA
CBHW030810180526
45163CB00003B/1214